RECUEIL

DE PLANCHES,

SUR

LES SCIENCES,

LES ARTS LIBÉRAUX,

ET

LES ARTS MÉCHANIQUES,

AVEC LEUR EXPLICATION.

ANATOMIE

A PARIS,

ANATOMIE,

CONTENANT TRENTE-TROIS PLANCHES.

AVERTISSEMEMT.

L'Anatomie , cette partie de la Phyſique qui donne la connoiſſance du corps humain, devoit paroître avec diſtinction dans un Dictionnaire des Sciences. C'eſt principalement par les Planches qu'elle pouvoit être recommandable. M. Tarin, chargé de l'Anatomie, s'étoit appliqué à chercher dans chaque auteur les figures reconnues pour les meilleures. Sa collection devant préſenter toutes les parties du corps humain, il ne paroiſſoit pas qu'il y eût rien de mieux à faire pour la ſatisfaction du Public, que de puiſer avec diſcernement dans les ſources, & que d'en tirer ce qu'il y auroit de préférable. Les connoiſſeurs ont applaudi au choix, & toute l'Anatomie devoit être compriſe en vingt deux Planches, comme on le voit par la deſcription qui en a été donnée dans le premier tome de l'Encyclopédie, à l'article ANATOMIE. On a repréſenté aux Libraires aſſociés qu'il étoit difficile de ſuivre ce premier plan ſans réduire beaucoup d'objets qui perdroient par-là leur principal mérite. Ils ſe ſont décidés ſur le champ à multiplier les cuivres, & à donner la même ſuite de figures dans une diſpoſition plus étendue. Le nombre des Planches a été augmenté d'un tiers, en doublant la moitié de celles qu'on s'étoit d'abord engagé de fournir. Ils ſe ſont fait un devoir de n'épargner ni ſoins ni dépenſes pour attirer à leur entrepriſe la protection qu'elle mérite.

PLANCHE Iere.

Le ſquelette vû par devant, d'après Veſale.

Fig. 1. a, L'Os du front, ou le coronal. b, la ſuture coronale. c, le pariétal gauche. d, la ſuture écailleuſe. e f g, l'os temporal. f, l'apophyſe maſtoïde. e, l'apophyſe zygomatique. h, les grandes aîles de l'os ſphénoïde, ou l'apophyſe temporale. i i, les os de la pomette. k, la face des grandes aîles, qui ſe voit dans les foſſes orbitaires. l, l'os planum. m, l'os unguis. n, l'apophyſe montante de l'os maxillaire. o, les os du nez. p, la cloiſon. q q, les os maxillaires. rr, la mâchoire inférieure. ſ, le trou ſourcilier. t, le trou orbitaire inférieur. u, la cinquieme vertebre du cou. x, la ſixieme. y, le trou de leur apophyſe tranſverſe. z, la ſymphiſe du menton. 1, 2, 3, le ſternum. 1, la piece ſupérieure, qui reſte toûjours ſéparée de celle qui ſuit. 2, la partie moyenne, qui dans l'adulte n'eſt compoſée que d'une ſeule piece, & de cinq à ſix dans les jeunes. 3, le cartilage xiphoïde. 4, les clavicules. 5, 6, 7, 8, 9, 10, 11, les vraies côtes. 12, 13, &c. les

fauſſes. 15, 16, 17, 18, les cartilages qui uniſſent les vraies côtes au ſternum. 19, la derniere vertebre du dos. 20, 21, les cinq vertebres des lombes. θ, ω, leurs apophyſes tranſverſes. 22, 22, l'os ſacrum. τ, τ, les trous de ſon ſacrum 23, l'omoplate. 24, l'os du bras, ou l'humerus. 25, le rayon ou radius. 26, l'os du coude, ou le cubitus. 27, le carpe. 28, le métacarpe. 29, les doigts qui ſont compoſés chacun de trois os nommés *phalanges*. 30, 31, 32, les os innominés, ou les os des hanches. 30, l'os ileum. 31, l'os pubis. 32, l'os iſchium. 33, le trou ovalaire. 34, le fémur. α, ſa tête. β, ſon col. Δ, le grand trochanter. , le petit trochanter. , le condyle interne. , le condyle externe. 35, la rotule. 36, le tibia. , le condyle externe. ∂, le condyle interne. μ, l'empreinte ligamenteuſe où s'attache le ligament de la rotule. ρ, la cheville ou la malléole interne. 37, le peroné. π, la malléole externe. 38, le tarſe. +, l'aſtragal. ⧦, la naviculaire. ⧺, les trois os cunéiformes. 39, le métatarſe. 40, les doigts qui ſont compoſés chacun de trois os nommés *phalanges*.

PLANCHE Iere. n°. 2.

La tête du squelette vûe dans sa partie inférieure, avec quelques fœtus.

Fig. 2. A B B *a a* I I M L, l'occipital. A, le trou occipital. B, B, les condyles de cet os. *a*, *a*, les trous condyloïdiens postérieurs. M, l'épine. I, I, les lignes demi-circulaires inférieures qui s'observent à côté de l'épine externe. L, la tubérosité occipitale externe. N N, la suture lambdoïde. 2, 2, le pariétal. C D E G *c d e f g* 3, 3, l'os temporal. C, l'apophyse mastoïde. D, l'apophyse styloïde. E, l'apophyse zygomatique. G, l'apophyse transverse. *c*, la rainure mastoïdienne, dans laquelle s'attache le digastrique. *d*, le conduit de la carotide. *e*, l'extrémité du rocher. *f*, la fosse articulaire. *g*, le trou auditif externe. 3, 3, une partie de la fosse temporale. O O, la suture zygomatique. F P 5, l'os de la pommette. F, l'apophyse zygomatique de cet os, qui, avec celle de l'os des tempes E, forme l'arcade zigomatique. P, suture formée par l'articulation de l'os de la pommette avec l'os maxillaire. 5, une partie de la fosse zygomatique ♄ H I K V X, 4, l'os sphénoïde. H, I, K, les apophyses pterigoïdes. V, les grandes aîles. H, l'aîle externe de l'apophyse ptérigoïde. I, l'aîle interne. K, le petit crochet qui s'observe à l'extrémité de l'aîle interne. *h*, la fosse ptérigoïdienne. 4, le trou oval. V, la fente sphéno-maxillaire. Q R S *i k l* 77, le palais, ou les fosses palatines. 77, les os du palais. *l l*, les os maxilliaires. R R, articulation de ces os avec les os du palais. S, articulation des os du palais entre eux. Q, articulation des os maxillaires entre eux. *i i*, les trous palatins, ou trous gustatifs postérieurs. K, le trou incisif, ou trou gustatif antérieur. 8, la partie postérieure des cornets inférieurs du nez. 9, la partie postérieure des cornets inférieurs de l'os ethmoïde. 10, l'os vomer. T, articulation de cet os avec l'os sphénoïde. *m*, articulation de cet os avec les os du palais. 11, 12, 13, 14, 15, 16, 17, 18, les dents. 11, 12, 13, 14, 15, les dents molaires. 16, la canine. 17 & 18, les deux incisives.

Les *Fig* 3. 4. 5. représentent des squelettes de fœtus de différens âges.

PLANCHE II.

Le squelette vû de côté.

Fig. 1. *a* A B, le coronal. B, la suture coronale. A, la tubérosité surciliere. *a*, le trou surcilier. C, le pariétal. D, l'empreinte musculaire du temporal. E, la suture écailleuse. F, la portion écailleuse de l'os des tempes. G, l'occipital. H le trou mastoïdien postérieur. I, l'apophyse mastoïde. K, le trou auditif externe. L, l'apophyse zygomatique de l'os des tempes. M, l'apophyse zygomatique de l'os de la pommette. L M, l'arcade zygomatique. N, l'os de la pommette. O, l'apophyse orbitaire de l'os de la pommette. P, la fosse temporale. R, l'orbite. S, l'apophyse montante de l'os maxillaire. T, les os du nez. V, la fosse maxillaire. S V, l'os maxillaire. X, le condyle de la mâchoire inférieure. Y, l'apophyse coronoïde. Z, le trou mentonier. *b*, l'entrée des fosses nazales. *c*, le métacarpe. *d*, les doigts. *e*, le second rang des os du carpe. *f*, le premier rang des os du carpe. *g*, le cubitus. *h*, le radius. *i*, la tête du radius. *k*, l'olécrane. *l*, l'apophyse coronoïde du cubitus. *m*, le condyle externe de l'humerus. *n*, son condyle interne. *o*, la marque de l'endroit où la tête de l'humerus est séparée de cet os dans le fœtus. *p*, la tête de l'humerus. *q r s t u x y ʒ*, l'omoplatte. *q*, la fosse sous épineuse. *r*, la fosse sur-épineuse. *s*, l'acromion. *t*, l'apophyse coracoïde, *u*, l'angle postérieur supérieur. *x s*, l'épine de l'omoplatte. *y*, l'angle postérieur inférieur. *ʒ*, le col de l'omoplatte. 1, la clavicule. 2, 3, 4, 5, 6, 7, les différentes pieces du sternum dans les jeunes sujets. 8, 9, les deux dont le cartilage xiphoïde est quelquefois composé. 10,

11, 12, 13, 14, 15, 16 & 21, les cartilages des côtes. *tt*, endroit où ces cartilages sont unis avec les côtes. 22, 23, &c. 33, les côtes. 34, la première vertebre du cou. 35, 36 & 37, les vertebres du cou. 38, une apophyse épineuse. 39, les apophyses transverses. 40, intervalle entre deux vertebres pour le passage des nerfs. 41, 41, 41, &c. les cinq vertebre lombaires. 42, les os des iles. 43, une partie de l'os sacrum. 44, le coccyx. 45, le fémur. 46, l'os ischion. 47, l'os du pubis. 48, la tête du fémur. 49, son cou. 50, le grand trochanter. 51, le condyle externe du fémur. 52, le condyle interne. +, la rotule. 53, 54, 55, le tibia. 54, la tubérosité où s'attache le ligament de la rotule. 55, la malléole interne. 56, le péronné. 57, la malléole externe. 58, l'astragal. 59, le calcaneum. 60, le cuboïde. 61, le naviculaire. 62, le moyen cunéïforme. 63, le petit cunéïforme. 64, le grand cunéïforme. 65, le métacarpe. 66, les doigts.

PLANCHE II. n°. 2.

La base du crâne & autres détails.

Fig. 2. *a b c c*, le coronal. *a*, l'épine du coronal coupée. *b*, les sinus frontaux. *c*, *c*, les fosses antérieures de la base du crâne. *d*, l'apophyse crista galli. *e*, *e f*, *f*, la lame cribreuse de l'os ethmoïde. *g*, *h*, *i*, *k*, *l*, *m*, *n*, *o*, l'os sphénoïde. *g*, la fosse pituitaire. *h*, *k*, les petites aîles de l'os sphénoïde. *i*, les apophyses clynoïdes antérieures. *l*, *l*, les apophyses clynoïdes postérieures. *m*, la fente sphénoïdale. *n*, le trou ovale. *o*, le trou épineux. *m*, *n*, *o*, les grandes aîles. *p q*, le rocher. *p*, le trou déchiré moyen. *q*, l'angle supérieur du rocher. *m*, *n*, *o*, *p*, *q*, les fosses moyennes de la base du crâne. *r*, le trou auditif. *s*, le trou déchiré postérieur. *t*, *t*, *t*, le sillon à recevoir les sinus latéraux. *u*, la fin du sinus longitudinal. *x*, le gand trou occipital. *s*, *t*, *u*, les fosses postérieures inférieures de la base du crâne.

3. Les dents dans leur entier. 1, 2, les incisives. 3, les canines. 4, 5, 6, 7, 8, les molaires. *g*, *g*, *g*, le collet de la dent. 10, 10, la couronne de la dent.

4. *de Clopton Havers*. A A A A, la partie antérieure du genou, séparée des autres. *a*, *a*, *a*, les grandes glandes muqueuses. *b*, *b*, *b*, *b*, la membrane capsulaire. *c*, la rotule.

5. *du même*. Un petit sac de moëlle qui est composée de petites vésicules.

6. *du même*. Glande muqueuse tirée du sinus de la partie de l'humerus.

PLANCHE III.

Le squelette vû par-derriere.

1, 1, les pariétaux. 2, la suture sagittale. 3, 6, le temporal. 3, la fosse temporale. 6, la fosse zygomatique. 4, 4, la suture lambdoïde. 5, l'occipital. 7, l'arcade zygomatique. 8, 9, 10, la machoire inférieure. 8, son condyle. 9, l'apophyse coronoïde. 10, l'angle de la mâchoire inférieure. +, la tubérosité occipitale. 11, 11, 11 & 12, les sept vertebres du cou. 13, 14, &c. 24, les douze vertebres du dos. 25 & 29, les cinq vertebres des lombes. 30, 30, &c. les apophyses transverses. 31, 31, les apophyses épineuses. 32, l'articulation des apophyses transverses des vertebres du dos avec les côtes. 33, 34, l'angle des côtes. 35, 36 & 39, l'omoplatte. 35, la fosse sous-épineuse. 36 & 37, l'épine de l'omoplatte. 36, l'apophyse acromion. 38, la fosse sur-épineuse. 39, l'angle antérieur de l'omoplatte, qui reçoit dans la cavité glenoïde la tête de l'humerus. 40, la tête de l'humerus. 41, empreinte musculaire où le deltoïde s'attache. 42, le condyle interne. 43, la partie de cet os reçue dans la partie supérieure du cubitus. 44, petite fossette postérieure, qui reçoit l'extrémité de l'olecrane. 45, la première vertebre de l'os sacrum. 46, le coccix. 48, 49, 50, 51, 52, 53, l'os des iles. 48, 50, 52, la crête. 49, l'échancrure sciatique. 50, l'épine postérieure supérieure. 51, l'épine postérieure inférieure. 52, l'épine antérieure supérieure. 53, l'épine antérieure inférieure. 54, la

tubérosité de l'ischion. 55, la tête du fémur. 56, le grand trochanter, 57, le petit trochanter. 58 & 59, la ligne âpre. 60, le condyle externe. 61, le condyle interne. 62, le cartilage intermédiaire de l'articulation. 63, 64, 66, 67, le tibia. 63, le condyle externe. 64, le condyle interne. 67, la malléole interne. 65 & 68, le peroné. 68, la malléole externe. 69, l'astragal. 70, le calcaneum. 71, le cuboïde. 72, le petit cunéiforme. 73, le moyen cunéiforme. 74, le métatarse. 75, les doigts ou orteils. 76, le scaphoïde. 77, le grand os cunéiforme.

PLANCHE III. n°. 2.

L'os pariétal sous différens états.

Fig. 2, 3, 4, 5, 6, 7 & 8. Différens degrés d'offification de l'os pariétal, par où l'on voit comment les intervalles entre les fibres osseuses se sont remplis par degrés.

PLANCHE IV.

L'ecorché vu de face d'après Albinus.

a, a, les muscles frontaux. *b,* une partie de l'aponévrose qui recouvre le muscle temporal. *c,* le muscle supérieur de l'oreille. *d,* le muscle antérieur de l'oreille. *e e,* l'orbiculaire des paupieres. *f,* le tendon de ce muscle. *g,* le muscle surcilier. *h h,* les pyramidaux du nez. *i,* l'oblique descendant du nez. *k,* une partie du myrtiforme. *l l,* le grand incisif. *m,* le petit zygomatique. *n,* le grand zygomatique. *o,* le canin. *p p,* le masseter. *q,* le triangulaire de la levre inférieure. *r,* le quarré de la levre inférieure. *ff,* l'orbiculaire des levres. *u u,* le peaussier. *x x,* le sterno-mastoïdien. *y y,* le clyno-mastoïdien. *z,* le sterno-hyoïdien. A, le sterno-thyroïdien. B, la trachée-artere. C D, le trapeze. E, le deltoïde. F, le grand pectoral. G H I N, le biceps. G, la courte tête. N, la longue. H, son aponévrose coupée. I, son tendon. K, le long extenseur. L, le court extenseur. M M, le brachial interne. O, le coraco brachial. P, le long supinateur. Q, le rond pronateur. R, le radial interne. S, le long palmaire. T, l'aponévrose palmaire. V V, le sublime. X, le fléchisseur du pouce. Y, les extenseurs du pouce. 1, le thenar. 2, le court palmaire. 3, l'hypothenar. 4, les ligamens qui retiennent les tendons des fléchisseurs des doigts. 5, le tendon du sublime. 6, le profond ou le perforant. 7, le mesothenar. 8, 8, le radial externe. 9, 9, le long extenseur du pouce. 10, le court. 11, l'extenseur des doigts. 12, l'adducteur du pouce. 13, le muscle adducteur du doigt index. 14, l'interosseux du doigt index. 15, le ligament annulaire externe. Θ le grand dorsal. 16, 16, 16, les digitations du grand dentelé. 17, 17, le muscle droit du bas ventre, qui paroît à-travers l'aponévrose du grand oblique. 18, 18, le grand oblique. 19, le ligament de Fallope. ✝, l'anneau. 20, le testicule dans les enveloppes sur lesquelles le muscle crémaster s'étend. 21, l'aponévrose du fascia lata. 22, le fascia lata. 23, le couturier. 24, l'iliaque. 25, le psoas. 26, le pectinée. 27, le triceps supérieur. 28, le grêle interne. 29, le droit antérieur. Δ, le triceps inférieur. 30, le vaste externe. 31, le vaste interne. 32, le tendon du couturier. 33, le tendon du grêle interne. 34, le cartilage interarticulaire. 35, le ligament de la rotule. 36, le jambier antérieur. 37, l'extenseur commun. 38, le fléchisseur des doigts. 39, le fléchisseur du pouce. 40, le jambier postérieur. 41, ligament qui retient les fléchisseurs du pié. 42, les jumeaux. 43, le solaire. 44, 45, les ligamens qui retiennent les extenseurs du pié & des doigts. 46, le court extenseur des doigts. 47, le thenar.

PLANCHE IV. n°. 2.

Mains & piés disséqués.

Fig. 2. A, ligament transversal du carpe. *a,* partie de ce ligament attachée à l'os pysiforme. *b,* la partie attachée à l'os naviculaire. B, canal par lequel passe le tendon du radial interne. C, abducteur du petit doigt. *d,* son origine de l'os pysiforme. *e,* son attache au ligament du carpe. D, le court fléchisseur du petit doigt. *f,* son origine ou ligament du carpe. *g,* le tendon qui lui est commun avec l'abducteur du petit doigt. E E, abducteur de l'os du métacarpe du petit doigt qui est ici recouvert par le court fléchisseur D, & par l'abducteur C. F, le court abducteur du pouce. *h,* son origine du ligament du carpe. *i,* partie de l'extrémité du tendon insérée au premier os du pouce. *k,* portion tendineuse qui s'unit aux extenseurs & au court fléchisseur du pouce. G, l'opposant du pouce. H, le tendon du court extenseur coupé. I, tendon commun des extenseurs du pouce, qui s'étendent jusqu'au dernier os du pouce. K L, le court fléchisseur du pouce. K *m,* sa premiere queue. L *n,* sa seconde queue. *l,* sa troisieme queue. *l,* partie qui naît du ligament du carpe. *m,* extrémité tendineuse de la premiere queue qui s'insere au premier os du pouce : c'est une partie de celui qui s'insere à l'os sésamoïde qui se trouve au-dessous de cette extrémité tendineuse. *n o,* extrémité tendineuse de la derniere portion. *n,* la partie insérée à l'os sésamoïde. *o,* la partie qui s'insere au premier os du pouce. M, abducteur du pouce couvert en partie par le court fléchisseur L, en partie par l'interosseux postérieur Q du doigt du milieu. *p,* une partie de la portion qui vient de l'os du métacarpe, qui soutient le doigt du milieu. Q, l'interosseux postérieur du doigt du milieu, couvert par l'interosseux P & le fléchisseur L. *r,* son tendon par lequel il s'unit au tendon de l'extenseur commun des doigts. R, l'interosseux antérieur du doigt du milieu couvert par l'adducteur M. S, l'interosseux postérieur du doigt index couvert par l'abducteur M. *s,* son tendon par lequel il s'insere au troisieme os, après s'être uni au tendon de l'extenseur commun du doigt index. T, l'interosseux antérieur de l'index couvert par l'abducteur M & l'abducteur *n.* V, abducteur de l'index couvert par l'adducteur M. *t,* l'extrémité de son tendon, par laquelle *u* il s'insere au premier os du doigt index. W, le tendon du premier vermiculaire, qui s'unit avec le tendon commun des extenseurs de l'index, & de-là s'insere au troisieme os. X, tendon du second vermiculaire coupé, lequel s'unit au tendon de l'interosseux R, avec lequel il forme Y le tendon commun qui se rend au troisieme os, après s'être uni avec le tendon de l'extenseur commun. Z, tendon du troisieme vermiculaire coupé, lequel s'unit au tendon de l'interosseux *p,* d'où *r,* le tendon commun, s'unissant avec le tendon de l'extenseur commun, va s'inférer au troisieme os. Δ, tendon du quatrieme vermiculaire coupé, lequel s'unit au tendon de l'interosseux N, d'où Θ, le tendon commun, s'unissant avec le tendon de l'extenseur propre du petit doigt, va s'inférer ensuite au troisieme os. Λ, ligament par lequel le tendon des fléchisseurs, c'est-à-dire le sublime & le profond, sont couverts. *α α α α,* son attache à chaque bord du premier os. Ξ Ξ, tendon du profond coupé au commencement de chaque doigt, où il est au-dessous du tendon Π du sublime. *β β β,* certaine marque de division. γ, l'extrémité du tendon insérée au troisieme os. Π, le tendon du sublime, coupé & couvert par le ligament. Λ Σ Φ, les deux portions dans lesquelles le sublime se divise, couvertes par les ligamens Λ & Ψ, Ψ, le ligament par lequel le tendon du profond & l'extrémité du tendon du sublime est couverte jusqu'à la partie moyenne du second doigt. *δ, δ,* ligament attaché au bord de chaque os.

Fig. 3. *de Courcelles.* A 1 *a* 2, la grande aponévrose de la plante du pié. A, 1, son principe. A, 2, 3, 4, ses limites autour de la plante du pié. A, 5, 6, 7, 8, 9, 10, 11, ses divisions en portions. B 1 2 3, petite aponévrose

de la plante du pié. B, 1, fon commencement. B, 3, fon extrémité. C, 1, 2, 3, 4, les trous pour le paffage des vaiffeaux. D, queue de la grande aponévrofe. E, fibres tendineufes courbes. F, le tendon d'Achille. G, le commencement de l'abducteur du plus petit doigt du pié. H, fibres de la petite aponévrofe, qui recouvrent le tubercule de l'os du métatarfe ou cinquieme doigt. I, l'abducteur du pouce couvert en grande partie par la grande aponévrofe. K, le ligament latéral interne. L, les vaiffeaux qui paffent par ce ligament. M, le tendon du long fléchiffeur des doigts. N, le tendon du jambier poftérieur. O, le tendon du jambier antérieur. P, l'aftragal. Q, lambeau de la peau. R, élévations graiffeufes qui recouvrent les extrémités de la grande aponévrofe. S, 1, 2, 3, 4, 5, le pouce & les doigts. T, une partie du court fléchiffeur du pouce.

La figure du bas de la Planche eft la feconde de la Planche V. fuivant le texte de l'Encyclopédie, à l'article ANATOMIE, *Tome I.*

A, l'interoffeux antérieur du petit doigt. *a b*, fon origine de l'os du métacarpe du petit doigt. B, l'interoffeux poftérieur du doigt annulaire couvert en partie par l'interoffeux A. *d e*, fon origine de l'os du métacarpe du doigt annulaire. *f*, tendon par lequel il s'unit avec le tendon de l'extenfeur commun, & va s'inférer au troifieme os. C D, l'interoffeux poftérieur du doigt du milieu. C, portion de ce mufcle qui vient de l'os du métacarpe du doigt annulaire. D *e*, autre portion qui vient de celui du doigt du milieu. *g h*, fon origine de l'os mitoyen du métacarpe. *i*, tendon par lequel il s'unit avec le tendon de l'extenfeur commun, & va s'inférer au troifieme os. E F, l'interoffeux antérieur du doigt du milieu. E, une partie qui fort de l'os du métacarpe du doigt du milieu. *k l* fon origine. F, partie qui provient de l'os du métacarpe du doigt index. *n*, fon extrémité tendineufe. G, interoffeux antérieur de l'index. *n o*, fon origine de l'os du métacarpe du doigt index. *p*, fon extrémité tendineufe *q*, inférée au premier os du métacarpe. H, tendon du fecond vermiculaire coupé, lequel s'unit au tendon de l'interoffeux E F, avec lequel il forme le tendon commun, qui s'unit au tendon de l'extenfeur propre du petit doigt, & va s'inférer au troifieme os. M, tendon du fublime coupé. *r*, quelques marques de divifion. N O, les deux portions dans lefquelles le tendon du fublime fe fend. P, une partie qui s'en détache, & par laquelle ils font unis. Q R, extrémités des queues au-delà de cette partie par laquelle elles font unies. *s s*, partie par laquelle elles touchent le tendon du profond qui eft à côté. *t u*, l'extrémité de ces queues inférées au fecond os. 1, l'os pififorme. 2, le cuboïde. 3, une partie de l'os cuboïde, articulée avec le radius, & recouverte d'un cartilage. 4, fon bord recouvert d'un cartilage. 5, l'os lunaire. 6, fon bord recouvert d'un cartilage. 7, fa face articulée avec le radius, & recouverte d'un cartilage. 8, l'os naviculaire. 9, fon bord recouvert d'un cartilage. 10, fon extrémité articulée avec le radius, & recouverte d'un cartilage. 11, fon bord recouvert d'un cartilage. 12, le trapeze. 13, fon bord revêtu d'un cartilage. 14, fon finus par lequel paffe le tendon du radial externe 15, 16, fes bords revêtus de cartilages. 17, le trapézoïde. 18, 19, fes bords revêtus de cartilages. 20, le grand. 21, fa tête revêtue d'une croûte cartilagineufe. 22, fon bord revêtu de cartilages. 23, l'os cunéiforme. 24, fon bord revêtu de cartilages. 25, l'apophyfe onciforme. 26, 26, fa face revêtue d'un cartilage, & articulée avec le cuboïde & le lunaire. 27, fon bord revêtu d'un cartilage. 28, l'os du métacarpe du petit doigt. 29, 30, fes bords revêtus de cartilages. 31, fa tête inférieure revêtue de cartilages. 32, petit os fefamoïde qui fe trouve quelquefois. 33, l'os du métacarpe du doigt annulaire. 34, 35, 36, fes bords revêtus de cartilages. 37 fa tête inférieure

revêtue de cartilages. 38, 38, l'os du métacarpe du doigt du milieu. 39, 40, 41, fes bords revêtus de cartilages. 42, fa tête inférieure revêtue de cartilages. 43, l'os du métacarpe de l'index. 44, 45, fes bords revêtus de cartilages. 46, fon extrémité inférieure revêtue de cartilages. 47, l'os fefamoïde qui s'obferve dans quelques fujets. 48, 48, les fecondes phalanges. 49, 49, leurs bords revêtus de cartilages. 50, 50, &c. leurs éminences inégales. 51, &c. leurs extrémités inférieures revêtues de cartilages & articulées avec les fecondes phalanges. 52, 52, les fecondes phalanges. 53, &c. leurs bords revêtus de cartilages. 54, 54, leurs éminences inégales. 55, leurs extrémités inférieures articulées avec la troifieme phalange, & revêtue de cartilages. 56, 56, &c. les troifiemes phalanges. 57, leurs bords revêtus de cartilages. 58, &c. leurs éminences inégales. 59, leurs extrémités inférieures inégales en dedans. 60, l'os du métacarpe du pouce. 61, fon bord revêtu de cartilages. 62, 63, une partie de fon extrémité inférieure revêtue de cartilages diftingués en deux faces qui reçoivent les os fefamoïdes. 64, 65, les os fefamoïdes. 66, le premier os du pouce. 67, fon bord revêtu de cartilages. 68, une partie de l'extrémité inférieure de ce même os revêtue de cartilages, & articulée avec le dernier os. 69, le dernier os du pouce. 70, fon bord revêtu de cartilages. 71, fon extrémité inégale. 72, l os fefamoïde qui s'obferve rarement.

PLANCHE V.

L'écorché vû par le dos, d'après Albinus.

a a, les mufcles occipitaux. *c*, le releveur de l'oreille. *d*, le frontal. *e*, une partie de l'aponévrofe qui recouvre le temporal. *f*, l'orbiculaire des paupieres. F, le mufcle antérieur de l'oreille. *g*, le zygomatique. *h*, le maffeter. *i*, le fternomaftoïdien. *k*, le fplenius. *l l l*, le trapeze. *m*, le petit complexus. *n n*, le deltoïde. *o*, le fous-épineux. *p*, portion du rhomboïde. *q*, le petit rond. *r*, le grand rond. *s*, le long extenfeur. *t t*, le court extenfeur. *u*, le brachial interne. *x*, le brachial externe. *y*, le long fupinateur. *z z*, les radiaux externes. 1, l'anconée. 2, 3, l'extenfeur commun des doigts. 4, 4, le long extenfeur du pouce. 5, le court extenfeur 6, le cubital interne. 7, l'extenfeur du petit doigt. 8, le cubital externe. 9, le ligament annulaire externe. 10, ligament particulier qui retient le tendon de l'extenfeur du petit doigt 11, le tendon de l'extenfeur commun. 12, les tendons des interoffeux. +, l'union des tendons des extenfeurs. 13, le grand dorfal. 14, le grand oblique du bas ventre. 15, le moyen feffier recouvert de l'aponévrofe du fafcia lata. 16, le grand feffier. 17, le vafte externe recouvert du fafcia lata. 18, 19, le biceps. 18, la longue tête. 19, la courte. 20, 22, le demi-membraneux. 21, le demi nerveux. 23, le triceps inférieur. 24, le grêle interne. 25, le vafte interne. 26, le plantaire. 27, les deux jumeaux. 28, le folaire. 29, le long fléchiffeur du pouce. 30, le court peronier. 31, le peronier antérieur. 32, ligament qui retient les tendons de l'extenfeur des doigts. 33, ligamens qui retiennent les tendons des peroniers. 34, le grand parathenar, ou l'abducteur du petit doigt.

PLANCHE VI.

Mufcles des piés & des mains, d'après Albinus & Courcelles.

Fig. 1. F, l'abducteur de l'index. *a*, fon origine de l'os du métacarpe du pouce. Δ, l'interoffeux antérieur du doigt index couvert en partie par l'abducteur F. B γ, fon origine de l'os du métacarpe du doigt index. Θ Δ, l'interoffeux antérieur du doigt du milieu. Θ, fa tête qui vient de l'os du métacarpe du doigt index. *d ε*, fon origine de l'os du métacarpe du doigt index. Δ, portion inférée à l'os du métacarpe du doigt du milieu. ς, fon origine de l'os du métacarpe

carpe du doigt du milieu. B, l'union des têtes de ce muscle. ', extrémité commune charnue. X, le tendon dans lequel il se termine. Ξ Π, l'interosseux postérieur du doigt du milieu. Ξ, sa tête qui vient de l'os du métacarpe du doigt du milieu. λ μ, son origine de l'os du métacarpe du doigt du milieu. Π, sa tête qui vient de l'os du métacarpe du doigt annulaire. υ ξ, son origine de cet os du métacarpe. ο, union des têtes, π, extrémité commune charnue. ς, tendon qui s'unit au tendon de l'extenseur commun, & s'insere au troisieme os. Σ Φ, l'interosseux postérieur du doigt annulaire. Σ, sa tête qui vient de l'os du métacarpe du doigt annulaire. ε ς, son origine de l'os du métacarpe du doigt annulaire. Φ, tête qui vient de l'os du métacarpe du doigt auriculaire. τ υ, son origine de cet os du métacarpe. φ, union des deux têtes. χ, extrémité commune charnue. ┼, son tendon. ┼, abducteur de l'os du métarcape du quatrieme doigt, lequel s'insere à cet os & est recouvert par l'adducteur du petit doigt Ω. Ω, abducteur du petit doigt de la main. ω, extrémité tendineuse qui s'unit au tendon de l'extenseur propre du petit doigt. *a*, l'interosseux antérieur du petit doigt, couvert par l'interosseux. Σ Φ. *b*, son tendon qui s'unit au tendon du quatrieme vermiculaire. *c*, l'interosseux antérieur du doigt annulaire, couvert par l'interosseux Ξ Π. *d*, son tendon qui s'unit à celui du troisieme vermiculaire. *e* l'interosseux postérieur de l'index, couvert par l'interosseux Θ Λ. *f*, son tendon qui s'unit au tendon commun de l'extenseur de l'index, & s'insere au troisieme os. *g*, l'aponevrose de l'abducteur de l'index qui s'unit au tendon commun de l'extenseur de l'index. *h*, le tendon de l'extenseur commun des doigts, qui se rend à l'index. *i*, le tendon coupé de l'indicateur. *k*, le tendon commun de l'indicateur & de l'extenseur commun. *l l*, le tendon de l'extenseur commun qui se rend au doigt du milieu. *m n o*, le tendon de l'extenseur commun qui se rend au troisieme doigt, & qui avant que d'arriver à ce doigt, est composé des deux portions *m n*. *p p*, le tendon de l'extenseur propre du petit doigt. *q, q, q, q*, les aponevroses produites par les tendons des extenseurs des doigts qui environnent leur articulation avec les os du métacarpe auxquels ils s'attachent. *r*, l'aponevrose que fournit le premier vermiculaire au tendon commun des extenseurs de l'index. *s, s, s*, les aponevroses que fournissent les interosseux Ξ Π. Σ Φ, celles qui s'unissent aux tendons des extenseurs & se terminent sur leur dos, & sont continues par la partie supérieure aux aponevroses *q, q, q. t, t*, les aponevroses semblables produites par les tendons des interosseux Θ Λ, *c, a*, & des vermiculaires. *u*, tendon du premier vermiculaire, lequel s'unit avec le tendon commun de l'extenseur de l'index. *v, v, v*, les tendons des interosseux *e*, Ξ Π, Σ Φ, unis avec les tendons des extenseurs *h, l, o. w, w, w*, les tendons communs des interosseux & des vermiculaires, unis avec les tendons des extenseurs. *x*, le tendon commun de l'abducteur du petit doigt & de son petit fléchisseur, unis avec le tendon *p. y, y, y, y*, extrémités des tendons extenseurs ζ, ζ, ζ, ζ, qui se rendent aux secondes phalanges. A, le tendon du premier vermiculaire, fortifié par une portion *k* qu'il reçoit du tendon commun des extenseurs de l'index, & qui se porte au troisieme os. BBB, les tendons des interosseux *e* Ξ Π, Σ Φ, fortifiés par une portion des tendons extenseurs *k, l, o*. C, C, les tendons des interosseux Θ Λ, *c, a*, communs avec les vermiculaires fortifiés par une portion des tendons des extenseurs *l, o, p*, & qui se portent à la troisieme phalange. D, le tendon commun de l'abducteur du petit doigt & de son petit fléchisseur, qui reçoit une portion de l'extenseur *p*, & se porte à la troisieme phalange. E, E, E, E, les extrémités communes formées de l'union des tendons A B de l'index, C B du troisieme doigt, C D, du doigt du milieu, C D, du quatrieme. F, F, F, F,

Anatomie.

insertion des tendons extenseurs à la troisieme phalange. G, le tendon coupé du petit extenseur du pouce. H, le tendon coupé du grand extenseur du pouce. I, le tendon commun du grand & du petit extenseur du pouce. K, son insertion à la derniere phalange de ce doigt. L l'aponevrose qui environne la capsule de l'articulation du pouce avec le métacarpe. M, l'aponevrose que le tendon commun des extenseurs de l'index reçoit de la queue postérieure du fléchisseur court du pouce, laquelle est continue à l'aponevrose L. N, la queue postérieure du fléchisseur court du pouce, couvert par l'abducteur F. O, P, l'extrémité de l'abducteur du pouce couvert par l'abbucteur F. P, son extrémité tendineuse inférée au premier os du pouce. 1, l'os naviculaire. 2, son éminence unie avec le cubitus, & revêtue d'un cartilage mince. 3, l'éminence par laquelle il est articulé avec le trapeze & le trapézoïde, couverte d'une croûte cartilagineuse mince. 4, 5, ses bords revêtus d'une croûte cartilagineuse mince. 6, le lunaire. 7, son éminence reçue dans l'extrémité du radius, & recouverte d'un cartilage mince. 8, 9, 10, ses bords enduits d'un cartilage. 11, le cuboïde. 12, sa surface articulée avec le radius, & revêtue d'un cartilage poli. 13, 14, ses bords revêtus d'un cartilage poli. 15, la face par laquelle il est articulé avec le cunéiforme, & laquelle est recouverte d'un cartilage mince. 16, le pisiforme. 17, l'os cunéiforme. 18, sa partie articulée avec le cuboïde & le lunaire, & revêtue d'un cartilage poli. 19, 20, ses bords revêtus d'un cartilage poli. 21, le grand. 22, sa tête revêtue d'un cartilage, & articulée avec le lunaire & le naviculaire. 23, 24, 25, ses bords revêtus de cartilages. 26, le trapézoïde. 27, 28, 29, ses bords revêtus de cartilages. 30, le trapeze. 31, 32, ses bords revêtus de cartilages. 33, l'os du métacarpe du pouce. 34, son bord revêtu de cartilages. 35, le premier os du pouce. 36, la face de sa tête inférieure revêtue de cartilages. 37, le dernier os du pouce. 38, son bord revêtu de cartilages. 39, son extrémité éminente & inégale. 40, 40, 40, les os du métacarpe. 41, 42, &c. 49, leurs bords revêtus de cartilages. 50, 50, &c. les premieres phalanges des doigts. 51, 51. &c. leurs parties articulées avec la seconde phalange, & revêtues d'un cartilage. 52, 52, &c. les secondes phalanges. 53, 53, &c. leurs bords revêtus de cartilages. 54, 54, leur partie articulée avec la troisieme phalange, & revêtue d'un cartilage. 55, 55, &c. les troisiemes phalanges. 56, leurs bords revêtus d'un cartilage. 57, 57, &c. leurs extrémités inégales.

Figure 2 de Courcelles.

A, une portion de la petite aponevrose de la plante du pié, qui marque le lieu de son insertion. B, l'abducteur du petit doigt, & son insertion. C, l'abducteur du pouce avec son double tendon. D, 1, 2, le fléchisseur court du petit doigt, divisé en deux ventres. E, 1, 2, l'origine de l'abducteur du petit doigt, attaché à l'une & l'autre tubérosité du calcaneum; on voit le muscle même séparé en B. F, l'origine de l'abducteur du pouce. G, 1, 2, le tendon du long péronier. H, 1, 2, 3, les extrémités des tendons du fléchisseur court des doigts coupées. I, le premier tendon coupé à la partie par laquelle il touche au tendon du perforé. K, 1, 2, 3, les autres tendons. &, ligament tendineux, qui unit les queues des tendons du perforant. L, extrémité du tendon du tibial postérieur, attachée au premier os cunéiforme. M, 1, 2, 3, 4, 5, les quatre queues du tendon du long fléchisseur des doigts, dont la premiere 4, 5, est coupée transversalement. M, 6, tendon du fléchisseur long des doigts, plus large dans l'endroit où il commence à se séparer en quatre parties. M, 7, tendon commun du fléchisseur long des doigts, hors de situation, afin qu'on voye mieux les portions tendineuses, au moyen desquelles il communique avec le fléchisseur long

du pouce. R, une autre tête qui se porte vers le tendon du perforant. O, portion tendineuse remarquable, qui vient du tendon du fléchisseur long du pouce, & qui s'étend sur celui du perforant. P, portion tendineuse beaucoup plus petite, qui vient des mêmes tendons. Q, portion tendineuse, qui vient du tendon du perforant, & qui s'insere dans celui du fléchisseur long du pouce. R, petit muscle dont l'insertion est à la grande portion tendineuse O. S, une partie du transversal du pié, qui paroît entre les queues du perforant. T, l'interosseux interne ou inférieur du petit doigt. V, l'interosseux externe ou supérieur du troisieme doigt après le pouce. V & W, les deux ventres extérieurs du fléchisseur court du pouce. X, 1, 2, le ventre interne du même muscle. Y, une partie de l'abducteur du pouce. Z, 1, 2, 3, 4, les quatre muscles lombricaux. a, 1, 2, la gaine pour le tendon du fléchisseur long du pouce ouverte. b, 1, 2, la gaine qui forme le ligament latéral interne, pour le passage du tendon du fléchisseur long des doigts, ouverte. c, apophyse à la base du cinquieme os du métatarse. d, tendon du fléchisseur long du pouce, tenu hors de sa situation par une épingle, pour faire voir la gaine dans laquelle il passe, & l'impression qu'il fait sur le court fléchisseur du pouce.

Figure 3. du même.

A, le fléchisseur court du petit doigt, séparé de son origine. B, l'extrémité du tendon de l'abducteur du pouce, attachée à son insertion. C, le tendon du court péronier, attaché à l'apophyse de la base du cinquieme os du métatarse. D, le tendon du long péronier. E, l'origine du petit muscle. F, l'extrémité du tendon du jambier postérieur. G, le tendon du fléchisseur long du pouce. H, portion assez considérable sur ce sujet, qui vient du tendon du fléchisseur long du pouce, & s'unit à celui du perforant. I, petite branche qui s'unit aux tendons dont on a déjà parlé. K, portion du fléchisseur long des doigts, qui s'unit à celui du pouce. L, petit muscle coupé transversalement à son principe E. M, l'autre tête qui s'unit au tendon du fléchisseur long des doigts. N, son principe qui s'attache à la petite tubérosité du calcaneum. O, tendon commun du perforant, coupé. O, 1, 2, 3, 4, 5, 6, les quatre queues dans lesquelles ce tendon se divise : la premiere, 2, 3, est coupée en travers. P, 1, 2, 3, 4, les quatre muscles lombricaux. Q, 1, 2, l'extrémité des tendons du fléchisseur court des doigts. R, le muscle transverse du pié. S, 1, 2, 3, 4, 5, 6, le court fléchisseu. du pouce. 1, 2, 3, les trois ventres. 4, 6, sa double origine. 5, continuation de la membrane qui forme les graines des fléchisseurs longs. T, l'adducteur du pouce. 1, 2, 3, les trois ventres de ce muscle. 4, son origine au ligament du calcaneum. &, le grand ligament du calcaneum. V, l'interosseux interne ou inférieur du petit doigt. U, l'interosseux externe ou supérieur du troisieme doigt après le pouce. W, l'interosseux interne ou inférieur du troisieme doigt. X, l'interosseux externe ou supérieur du second doigt. Y, l'interosseux interne ou inférieur du second doigt. Z, l'interosseux externe ou supérieur du premier doigt. a, la gaine produite par le ligament latéral interne du tendon du fléchisseur long des doigts, ouverte. b la gaine qui vient du même ligament, par laquelle passe le tendon du fléchisseur long du pouce, pareillement ouverte.

Figure 4. du même.

A, la grande aponévrose renversée. B, 1, 2, 3, les trois portions charnues de la même aponévrose. C, la petite aponévrose renversée. D, 1, portion charnue antérieure de la petite aponévrose en situation, & recouverte par une aponévrose mince & transparente dans cet endroit. D, 2, 3, 4, les trois autres portions charnues postérieures de la même aponévrose. E, 1, 2, 3, le fléchisseur court des

doigts du pié, qui a trois ventres séparés presque jusqu'à son origine. F, 1, 2, 3, les trois tendons du même muscle, qui appartiennent aux trois premiers doigts. G, une partie de l'abducteur du pouce. H, le tendon de l'abducteur du petit doigt. H 1, 2, 2, les deux ventres de ce muscle divisés jusqu'à leur origine. I, 1, 2, le fléchisseur court du petit doigt, avec les deux portions dans lesquelles il se divise. K, une partie du fléchisseur court du pouce. L, extrémité de la grande aponévrose, ou quatrieme portion encore entiere. M, 1, 2, 3, 4, 5, 6, les trois premieres extrémités de cette aponévrose ouverte. N, autre tête qui va au tendon du long fléchisseur des doigts, ou masse charnue de la plante du pié. O, 1, 2, 3, 4, 5, 6, 7, les quatre tendons du fléchisseur long des doigts du pié. P, 1, 2, 3, les gaines ou ligamens qui couvrent les tendons du long & court fléchisseurs des doigts. Q, la gaine qui recouvre le tendon du perforant, & les extrémités du perforé. R, la gaine qui recouvre le tendon du perforant par laquelle il est fixé à la troisieme phalange. S, 1, 2, la même gaine indiquée par P, 1, 2, 5, mais qui est ouverte. T, 1, 2, la gaine qui est désignée par la lettre Q, mais qu'on a fendue par une incision. V, 1, 2, la même gaine que R, mais ouverte. U, 1, 2, 3, la gaine du pouce, divisée en trois parties ; elle recouvre le tendon du long fléchisseur du pouce. W, 1, 2, 3, 4, les quatre muscles lombricaux. X, le tendon du fléchisseur long du pouce. Y, l'interosseux interne ou inférieur du petit doigt. Z, 1, 2, l'interosseux externe ou supérieur du troisieme doigt après le pouce. a montre l'endroit du gros tubercule du calcaneum, d'où naît la grande aponévrose plantaire ; & b, celui d'où naît la petite aponévrose.

PLANCHE VII.

Le diaphragme & le larynx d'aprés Haller & Eustachi.

Fig. I. A, le cartilage xiphoïde. B, 1, 2, 3, 4, 5, 6, 7, les cartilages des sept côtes inférieures. C, 1, 2, 3, les trois vertebres supérieures des lombes. D, le tronc de l'aorte coupé. E, l'orifice de l'artere céliaque. F, la mésentérique supérieure. G, G, les arteres rénales. H, la veine-cave coupée dans son origine. I, l'œsophage. K, le muscle psoas. L, le quarré des lombes. N N, le nerf intercostal. O O, le nerf splanchnique, ou le rameau principal du nerf intercostal, lequel forme les ganglions semilunaires. P, la derniere paire dorsale qui sort au-dessous de la douzieme vertebre du dos. Q Q, une partie des veines phréniques. R R, l'arc intérieur ou la limite de la chair o, à laquelle le péritoine est adhérant : il se termine par des fibres ligamenteuses ou tendineuses, qui viennent de l'apophyse transverse de la premiere vertebre des lombes ; elle donne passage au psoas. S S, ligament fort, continu aux fibres tendineuses du muscle transverse de l'abdomen : il vient en s'unissant avec l'arc R de l'apophyse transverse de la premiere vertebre des lombes, se terminer à la pointe de la douzieme côte ; & il est constant que la partie interne de ce ligament donne passage au quarré. T V X Y Z Γ Δ Θ Λ Ξ Ω, tendon du diaphragme. T T T, le principal tissu des fibres tendineuses, qui unit les chairs opposées, les appendices avec les fibres qui viennent du sternum, & ces mêmes appendices avec les fibres qui viennent des côtes. Le péritoine est fortifié dans cet endroit par des fibres tendineuses qui commencent au ligament S, & on les sépare souvent difficilement des chairs ou du ligament. X, fibres tendineuses qui côtoyent les bords de l'aîle gauche : elles viennent du trousseau que le ligament R envoye, & elles se terminent à la partie supérieure de l'œsophage dans la principale couche. T V, gros trousseau de fibres creusées en général en forme de lune, dont les cornes se terminent dans les muscles intercostaux ; la partie courbe est ouverte par l'œsophage & par la veine-cave ; les fibres des chairs moyennes s'élevent

lur ce trouſſeau. Z, Z, différens entrelacemens de fibres. Ω, fibres tranſverſes. 1, le faiſceau antérieur de la veine-cave, tendineux, fort, placé devant l'orifice de cette veine preſque tranſverſe; il ſort en partie du grand paquet Λ, & en partie des fibres du paquet gauche Λ. Δ, faiſceau gauche de la veine-cave, qui ſort en partie des chairs moyennes, & en partie des fibres recourbées du faiſceau poſtérieur. O, faiſceau poſtérieur de la veine-cave, qui s'obſerve conſtamment large continu au tiſſu principal de l'aîle droite, & qui dégénere en partie dans le faiſceau Δ, en partie au-deſſus de ce faiſceau, en ſe prolongeant dans les fibres charnues moyennes. Λ, faiſceau droit de la veine-cave. Ξ, ce trou s'obſerve ſouvent pour l'artere phrénique, quand elle perce la couche inférieure du tendon, & ſe porte en cette couche & la couche ſupérieure. *a a a*, les chairs qui viennent des côtes. *b b*, les chairs qui viennent du ligament S, qui montent preſque droites, & ſoutiennent le rein & la capſule rénale. *c c*, les chairs qui proviennent de l'arc intérieur R. *d e f g h*, *m* Π, le pilier droit du diaphragme. *d*, l'appendice latérale externe. *e*, la ſeconde appendice. *f*, une autre portion de la ſeconde appendice. *g*, le tendon commun des deux portions *e* & *f*. *h*, l'appendice intérieur, dont une partie s'unit avec la portion *g*, & forme le tendon *m*, & en partie forme la colonne tendineuſe *k*, qui en s'uniſſant à celle du côté gauche *l*, s'unit au tendon *i*, & s'inſere dans la troiſieme vertebre vers Π. *o*, appendice intérieur. *p*, appendice moyenne. *q*, appendice extérieur. *r*, chair qui provient du ligament R, & répond à *b*. *s*, chair du ligament S, qui répond à *b*. *t u w x*, croix ou décuſſation des appendices intérieures au deſſous de l'œſophage. *t*, la cuiſſe droite & ſupérieure qui deſcend à droite. *u*, la ſeconde cuiſſe droite qui s'en va à droite & en bas. *w*, la troiſieme cuiſſe plus grande, qui va de gauche à droite. *x*, la quatrieme cuiſſe plus grande, qui va de droite à gauche. *y*, la colonne droite de l'œſophage. *z*, la gauche. α β, le croiſement des colonnes au-deſſus de l'œſophage. α, la colonne droite antérieure. β, la gauche poſtérieure.

Figure 2. Le pharynx vû poſtérieurement d'après M. Duverney.

A, le muſcle œſophagien. B, le crico-pharingien. C, le thyro-pharingien. D, le céphalo-pharingien. E, portion des condyles de l'occipital. F, commencement de la moëlle épiniere. G G, une partie de la dure-mere qui recouvre le cervelet. H, la trompe d'Euſtachi. I, le péryſtaphylin interne. K, le ptérigo-pharingien. L, le mylo-pharingien. M, le gloſo-pharingien. N, le ſtylo-pharingien. O, le ſtylo-hyoïdien. P, l'apophyſe ſtyloïde. Q, le digaſtrique. R, le ptérigoïdien interne. S, l'oreille. T, les os du crâne. V, la trachée-artere.

Figure 3. Le larynx vû antérieurement d'après le même.

11 22, l'os hyoïde. 11, la baſe. 22, l'extrémité des grandes cornes. 33, ligament qui unit les grandes cornes de l'os hyoïde avec les grandes cornes 44 du cartilage thyroïde. 44 55, le cartilage thyroïde. 44, ſes grandes cornes. 66, ligament qui unit le cartilage thyroïde avec l'os hyoïde. 77 77, la glande thyroïde. 8 8, le cartilage cricoïde. 9, 9, 9, 9, les cartilages de la trachée-artere. 10, le ſterno-thyroïdien. 11, l'adeno-thyroïdien. 12, 12, le crico-thyroïdien. 13 13, l'hyo-thyroïdien.

Figure 4. Le larynx vû poſtérieurement d'après Euſtachi.

a, la partie concave de l'épiglotte. *b b*, la face interne du cartilage thyroïde. *l l*, les grandes cornes. *i i*, les petites cornes. *c c*, le ſommet des cartilages aryténoïdes. *d d e*, le cartilage cricoïde. *d d*, ſes deux petites éminences. *f f*, l'aryténoïdien tranſverſe. *g g*, l'aryténoïdien oblique gauche. *h h*, l'aryténoïdien oblique droit.

Figure 5. Le larynx ouvert & vû ſur le côté, d'après le même.

A B, la face interne du cartilage thyroïde. A, la partie gauche. B, la partie droite. C D, l'épiglotte. C, la face convexe. D, la face concave. E, portion membraneuſe de la partie latérale du larynx. F, ſommet des cartilages aryténoïdes. G, aryténoïdien tranſverſe. H, aryténoïdien oblique droit *a*, inféré au cartilage aryténoïde gauche. I L B, l'aryténoïdien oblique gauche *a*, qui vient de l'aryténoïde gauche. K, le thyro-aryténoïdien gauche *a a*, qui vient du cartilage thyroïde *b*, & s'inſere à l'aryténoïde gauche. L, le crico-aryténoïdien latéral gauche *a a*, qui vient du cartilage cricoïde *b*, & s'inſere à la baſe de l'aryténoïde gauche. M, partie de la baſe du cartilage aryténoïde gauche. N, le crico-aryténoïdien gauche. *a a*, la premiere origine du cartilage cricoïde. *b*, ſon inſertion à la baſe de l'aryténoïde gauche. O, le cartilage cricoïde. P P Q Q R, la trachée-artere. P P P, les trois premiers anneaux cartilagineux. Q Q, les eſpaces mitoyens entre ces anneaux. R, la partie poſtérieure de la trachée-artere toute membraneuſe.

PLANCHE VIII.
Les arteres d'après Drake.

Fig. 1. L'aorte ou la grande artere coupée dans ſon origine, à l'orifice du ventricule gauche du cœur. A, les trois valvules demi-circulaires de l'aorte, comme elles paroiſſent, lorſqu'elles empêchent le ſang de retourner dans le ventricule gauche pendant ſa diaſtole. 22, les troncs des arteres coronaires du cœur, ſortant du commencement de l'aorte. 3, le ligament artériel, qui n'eſt pas exactement repréſenté. 4, 4, les arteres ſouclavieres ſortant de la grande artere, dont les arteres axillaires & celles du bras 23, 23, ſont une continuation. 5, 5, les deux arteres carotides, dont la droite ſort de la ſouclaviere, & la gauche de l'aorte. 6, 6, les deux arteres vertébrales, ſortant de la ſouclaviere; elles paſſent par les apophyſes tranſverſes des vertebres du cou, d'où elles entrent dans le crâne par le grand trou occipital. 7, 7, les arteres qui conduiſent le ſang dans la partie inférieure de la face, la langue, les muſcles adjacens, & les glandes. 8, 8, les troncs des arteres temporales, ſortant des carotides, & donnant des rameaux aux glandes parotides & aux 9, 9, muſcles voiſins, au péricrâne & au devant de la tête. 10, 10, troncs qui envoient le ſang dans la cavité du nez, & particulierement aux glandes de ſa membrane muqueuſe. 11, 11, les arteres occipitales, dont les troncs paſſent ſur les apophyſes maſtoïdes, & ſe diſtribuent à la partie poſtérieure du péricrâne, où elles s'anaſtomoſent avec les branches des arteres temporales. 12, 12, arteres qui portent le ſang au pharynx, à la luette & à ſes muſcles. B B, petite portion de la baſe du crâne, percée par l'artere de la dure-mere, qui eſt ici repréſentée avec une portion de la dure-mere. 13, 13, contours que font les arteres carotides, avant que de ſe rendre au cerveau par la baſe du crâne. 14, 14, partie des arteres carotides qui paſſent de chaque côté de la ſelle ſphénoïde, où elles fourniſſent pluſieurs petits rameaux qui ſervent à former le *rete mirabile*, qui eſt beaucoup plus apparent dans les quadrupedes que dans l'homme. (*Nota*. Les arteres du cervelet ſont confondues avec celles du prétendu *rete mirabile*). C, la glande pituitaire hors de la ſelle ſphénoïde, placée entre les deux troncs tortueux des arteres carotides 14, 14. D D, arteres ophtalmiques ſortant des carotides, avant qu'elles s'inſinuent dans la pie mere. 15, contours que font les arteres vertébrales, en paſſant par les apophyſes tranſverſes de la premiere vertebre du cou, vers le trou de l'occipital. On a averti plus d'une fois que les cavités de ces arteres ſont beaucoup plus larges dans l'endroit où elles ſe replient, que leurs

troncs inférieurs; ce qui sert à diminuer l'impétuosité du sang, conjointement avec leur contour. Dans les quadrupedes, les angles des inflexions ou des contours des arteres du cerveau, sont plus aigus, & servent par conséquent à diminuer davantage l'impétuosité du sang qui s'y porte avec force, à cause de la position horisontale de leurs troncs. 16, les deux troncs de l'artere vertébrale, qui passent sur la moëlle allongée. 17, les rameaux par lesquels les arteres carotides cervicales communiquent. 18, 18, les ramifications des arteres au dedans du crâne, dont les troncs les plus grands sont situés entre les lobes du cerveau & dans ses circonvolutions. Les veines du cerveau partent des extrémités de ces arteres; car celles-ci pénetrent dans le cerveau par sa base, & s'y distribuent, au lieu que les troncs des veines s'étendent sur la surface du cerveau, & déchargent le sang dans le sinus longitudinal. Ces veines n'accompagnent pas les arteres, comme le font les veines & les arteres des autres parties. E E, les arteres du cervelet. 19, 19, les arteres du larynx, des glandes thyroïdiennes, des muscles & des parties contiguës qui sortent des arteres souclavieres. 20, 20, autres arteres qui ont leur origine auprès des premieres 19, 19, & qui conduisent le sang dans les muscles du cou & de l'omoplate. 21, 21, les mammaires qui sortent des arteres souclavieres, & descendent intérieurement sous les cartilages des vraies côtes, à un demi-pouce environ de distance de chaque côté du sternum; quelques-uns de leurs rameaux passent par les muscles pectoral & intercostal, & donnent du sang aux mammelles où ils se joignent avec quelques rameaux des arteres intercostales, avec lesquelles ils s'anastomosent. Ces arteres mammaires s'unissent avec les grandes branches des épigastriques 57, 57; ce qui augmente le mouvement du sang dans les tégumens du bas-ventre. Les extrémités des arteres lombaires & intercostales s'anastomosent avec elles de même que les précédentes. 22, 22, les arteres des muscles du bras, & quelques-unes de ceux de l'omoplatte. 23, 23, partie du grand tronc de l'artere du bras, que l'on s'expose à blesser en ouvrant la veine basilique, ou la plus interne des trois veines de l'avant-bras. 24, 24, division de l'artere brachiale au-dessous de la courbure du coude. 25, 25, branche de communication d'une artere qui sort du tronc de l'artere brachiale au-dessus de sa courbure, dans le repli de l'avant-bras, qui s'anastomose un peu plus bas avec les arteres de l'avant bras. On trouve dans quelques sujets, au lieu de cette branche, plusieurs autres petits rameaux qui en tiennent lieu: au moyen de ces rameaux qui communiquent de la partie supérieure de l'artere brachiale avec celle de l'avant-bras, le cours du sang n'est point interrompu, quoique le tronc 23 soit fortement serré; ce que l'on fait en liant cette artere lorsqu'elle est blessée dans le cas d'un anevrisme. Il est nécessaire de lier le tronc de l'artere au-dessus & au-dessous de l'endroit où elle est blessée, de peur que le sang qui passe dans ce tronc inférieur par les rameaux de communication, ne se fasse un passage par l'ouverture de l'artere, en rétrogradant. 26, artere extérieure de l'avant-bras, qui forme le pouls auprès du carpe, artere radiale. 27, 27, arteres des mains & des doigts. 28, 28, tronc descendant de la grande artere ou de l'aorte. 29, artere bronchiale sortant de l'une des arteres intercostales; elle sort quelquefois immédiatement du tronc descendant de l'aorte, & quelquefois de l'artere intercostale supérieure qui sort de la souclaviere. Ces arteres bronchiales s'anastomosent avec l'artere pulmonaire. 30, petite artere sortant de la partie antérieure de l'aorte descendante, pour se rendre à l'œsophage. 31, 31, arteres intercostales de chaque côté de l'aorte descendante. 32, tronc de l'artere céliaque, d'où sortent 33, 33, 33, les arteres hépatiques, &c. 34, l'artere cistique dans la vésicule du fiel. 35, l'artere coronaire stomachique inférieure. 36, la pilorique. 37, l'épiploïque droite, gauche & moyenne, sortant de la grande gastrique. 38, ramifications de l'artere coronaire, qui embrassent le haut de l'estomac. 39, artere coronaire supérieure du ventricule. 40, 40, arteres phréniques ou les deux arteres du diaphragme: celle du côté gauche sort du tronc de la grande artere, & la droite de la céliaque. 41, le tronc de l'artere splénique sortant de la céliaque, & formant un contour. 42, deux petites arteres qui aboutissent à la partie supérieure du duodenum & du pancréas; les autres arteres de ce dernier sortent de l'artere splénique, à mesure qu'elle passe dans la rate. 43, tronc de l'artere mésentérique supérieure, tourné vers le côté droit. 44, 44, rameaux de l'artere mésentérique supérieure, séparés des petits intestins. On peut observer ici les différentes anastomoses que les rameaux de cette artere forment dans le mésentere, avant que de se rendre aux intestins. 45, l'artere mésentérique inférieure sortant de la grande artere. 46, 46, 46, anastomoses remarquables des arteres mésentériques. 47, 47, rameaux de l'artere mésentérique inférieure, passant dans l'intestin colon. 48, ceux du rectum. 49, 49, les arteres émulgentes. 50, les arteres vertébrales des lombes. 51, 51, arteres spermatiques qui descendent aux testicules. 52, l'artere sacrée. 53, 53, les arteres iliaques. 54, les rameaux iliaques externes. 55, 55, les iliaques internes, qui sont beaucoup plus grands dans le fœtus que dans les adultes. 56, 56, les deux arteres ombilicales coupées: celle du côté droit est telle qu'on la trouve dans le fœtus; & celle du côté gauche, semblable à celle qu'on découvre dans les adultes. 57, les arteres épigastriques qui montent sous les muscles droits de l'abdomen, & s'anastomosent avec les mammaires, comme on l'a remarqué ci dessus. 58, 58, rameaux des arteres iliaques externes, qui passent entre les deux muscles obliques du bas ventre. 59, 59, rameaux des arteres iliaques internes, qui conduisent le sang aux muscles extenseurs & obturateurs des cuisses. 60, 60, troncs des arteres qui aboutissent au penis. 61, 61, artere de la vessie urinaire. 62, 62, arteres internes des parties naturelles, qui forment avec celles du penis qu'on voit ici représentées, les arteres hypogastriques chez les femmes. Les arteres externes des parties naturelles naissent de la partie supérieure de l'artere crurale, qui est immédiatement au-dessous des épigastriques. 63, le penis enflé & desséché. 64, le gland du penis. 65, la partie supérieure ou dos du penis, retranchée du corps du penis, afin de pouvoir découvrir les corps caverneux. 66, les corps caverneux du penis, séparés des os pubis, enflés & desséchés. 67, les deux arteres du penis, comme elles paroissent après qu'on les a injectées avec de la cire sur chaque corps caverneux du penis. 68, la cloison qui sépare les corps caverneux. 69, les crurales. 70, 70, les arteres qui passent dans les muscles des cuisses & de la jambe. 71, partie de l'artere crurale qui passe dans le jarret. 72, les trois grands troncs des arteres de la jambe. 73, les arteres du pié avec leurs rameaux, qui communiquent de leur tronc supérieur à leur tronc inférieur, aussi-bien que leur communication à l'extrémité de chaque orteil, qui est la même que celle des doigts.

P L A N C H E V I I I. n°. 2.

Autres détails des arteres & de quelques veines.

Fig. 2. Ramifications de la veine porte dans le foie. *a*, partie de la veine porte qui entre dans le foie. *c*, la veine ombilicale, qui dans l'adulte forme une espece de ligament. *d*, le canal veineux qui dégénere aussi en ligament. *e*, l'extrémité des veines capillaires qui se terminent dans le foie. *f*, l'extrémité des veines qui viennent des intestins, & forment le tronc de la veine porte.

Fig.

Fig. 3. Membranes de la trachée-artere féparées les unes des autres. *a*, la membrane glanduleufe. *b*, la vaf-culeufe. *c*, la membrane interne.

4. Tronc d'une groffe veine difféqué. *a a*, la membrane externe ou la nerveufe. *b*, la vafculeufe. *c*, la glanduleufe. *d*, la mufculaire.

5. Une partie de l'aorte tournée de dedans en dehors. *a a*, la membrane interne ou la nerveufe. *b b*, la mufculaire. *c c*, la glanduleufe. *d*, la membrane externe ou la vafculaire.

6. Vaiffeaux lymphatiques.

7. Ramifications de la veine cave dans le foie.

8. *de Ruifch.* Parties des arteres diftribuées dans le placenta.

9. L'artere pulmonaire.

10. Tronc de la veine pulmonaire.

PLANCHE IX.

Les troncs de la veine cave avec leurs branches difféquées dans un corps adulte, &c. d'après les Tranfactions Philofophiques.

Fig. 1. A A, l'orifice de la veine cave, comme elle paroît lorfqu'elle eft féparée de l'oreillette droite du cœur. *a*, l'orifice de la veine coronaire du cœur. B A, le tronc fupérieur ou defcendant de la veine cave. C C A, le tronc inférieur ou afcendant, ainfi nommé du mouvement du fang dans ces troncs, D D, les veines fouclavieres. +, la partie de la veine gauche, qui reçoit le canal thorachique. *b*, la veine fouclaviere azigos, dont les branches aboutiffent aux côtes. *d d*, les veines mammaires internes. E E, les branches iliaques droites & gauches. F F, les veines jugulaires internes. G G, les jugulaires externes. H H, les veines qui ramenent le fang de la mâchoire inférieure & de fes mufcles. I I, les troncs des jugulaires internes coupés à la bafe du cerveau. *f*, les veines du thymus & du médiaftin. *g g*, les veines des glandes thyroïdales. *h*, la veine facrée. *i*, la branche iliaque interne. *k*, l'externe. K K, les veines occipitales. L, la veine droite axillaire. M, la céphalique. N, la bafilique. O, la veine médiane. P, le tronc des veines du foie. Q, la veine phrénique du côté gauche. R, la veine phrénique droite. *r*, grande veine de la glande rénale gauche & des parties adjacentes. S, la veine émulgente gauche. T, la veine émulgente droite qui dans ce fujet eft beaucoup plus baffe que la gauche contre l'ordinaire. U U, les deux veines fpermatiques. X X, deux branches qui communiquent du tronc afcendant de la veine cave à la veine azigos, par le moyen defquelles le vent paffe dans le tronc defcendant de la cave, lorfqu'on fouffle dans l'afcendante aux points A P C; quoique le tronc aux points A P & C foit fortement attaché au chalumeau. *, branche non commune entre le tronc le plus bas de la veine cave, & la veine émulgente gauche. Y, veine qui ramene le fang des mufcles du bas-ventre à la branche iliaque externe. Z, la veine épigaftrique du côté droit. *l l*, la veine faphene. *m*, la veine crurale.

PLANCHE IX. n°. 2.

Les troncs de la veine porte difféqués & développés.

Fig. 2. A A A, les branches de la veine porte féparée du foie. *a*, la veine ombilicale. B, la branche fplénique. C C, les branches méfentériques continuées depuis les inteftins. *b*, le tronc de la veine pancréatique qui reçoit les branches qui viennent du duodénum. *c c*, la veine gaftrique coronaire fupérieure. D, la veine coronaire fupérieure de l'eftomac du côté gauche. E, la veine coronaire inférieure. 1, la veine épiploïque fupérieure droite. 2, la gauche, *Anatomie.*

avec 3 fa médiane. F, la gaftro-épiploïque. G, les veines appellées *vafa brevia.* H, la veine hémorroïdale, qui vient du rectum & de l'anus.

Fig. 3. La moëlle épiniere à gauche, *d'après Huber.* A, la partie antérieure de la premiere vertebre du col, élevée un peu obliquement en haut. *a*, apophyfe oblique fupérieure de cette vertebre. *b*, fon apophyfe tranfverfe. B B, production de la dure-mere, qui enveloppe la moëlle épiniere. C C, l'intervalle qui refte entre cette moëlle & la cavité des vertebres qui la renferme. 1, 2, 3, 4, &c. jufqu'à 30, les nerfs de la moëlle épiniere du côté gauche, avec leur ganglion.

Cette figure repréfente à droite :

A, efpace occupé par le lobe renverfé du cervelet & par fon appendice uniforme B figuré fimplement. C, portion de l'os pierreux & de l'occipital, recouverts de la dure mere. D, une partie de la moëlle allongée, à laquelle la moëlle épiniere eft continue. *a*, ligne blanche médullaire qui s'éleve du fillon du quatrieme ventricule, pour fe joindre à la feptieme paire. *b*, le quatrieme ventricule. *c*, fa rainure longitudinale continue en *calamus fcriptorius. d*, éminence de la moëlle épiniere qui la termine. *e e*, ligament de la pie-mere, qui s'étend au milieu de la queue du cheval. *f*, le ganglion de la vingt-neuvieme paire de nerfs. *g*, le ganglion de la trentieme. F F, la dure-mere renverfée de deffus la moëlle épiniere. G, le nerf de la feptieme paire. H, la huitieme paire. I, l'acceffoire de la huitieme paire. K, filets de communication des nerfs cervicaux entre eux. L, le ligament denticulaire qui fépare les filets qui partent de la partie antérieure de l'épine, de ceux qui partent de la poftérieure. M, lien des corps pyramidaux poftérieurs. N, les corps olivaires poftérieurs. O, l'artere vertébrale. *m m*, filamens qui partent de la partie antérieure de l'épine, pour s'unir avec ceux qui partent de la poftérieure. *n*, l'endroit où les filamens nerveux commencent à concourir & à former la bafe de la queue du cheval. *o*, endroit où la moëlle épiniere ne fournit plus de filets nerveux. *p*, origine des filets nerveux qui forment la queue du cheval. *q q*, la queue du cheval. 1, C jufqu'à 8, C, les nerfs cervicaux. 1, D jufqu'à 12, D, les nerfs dorfaux. 1, L jufqu'à 5, L, les nerfs lombaires. 1, S jufqu'à 5, S, les nerfs facrés.

Fig. 4. Une portion de la moëlle épiniere de la partie fupérieure du dos, & confidérée en-dedans. A, le ligament de la pie-mere qui fépare la moëlle en partie droite & en partie gauche. B B, éminences qui ont la figure d'un ver à foie. C C, les filets nerveux qui partent de la partie antérieure de la moëlle épiniere. D, coupe horifontale de la moëlle épiniere. E, fubftance blanche qui environne F la fubftance cendrée.

PLANCHE X.

Neuvrologie d'après Vieuffens.

Fig. 1. A, le tronc de la cinquieme paire. B, la groffe branche antérieure de la cinquieme paire. C, la groffe branche poftérieure de la cinquieme paire. D, le tronc de la fixieme paire. *a a*, le tronc du nerf intercoftal. E, le tronc de la huitieme paire. *b*, le nerf fpinal, l'acceffoire de la huitieme paire, qui a fa fortie du crâne eft environné avec la huitieme paire par une membrane commune; d'où il lui paroît uni : mais peu après il s'en fépare en *o o o. c*, la neuvieme paire. *d*, filets de la neuvieme paire qui fe jettent dans les glandes de la partie poftérieure des mâchoires. *e*, la dixieme paire *f*, rameau de la cinquieme paire, lequel va à la langue, excepté les rameaux *g*, *g*, *g*, qui fe diftribuent aux glandes maxillaires. *h*, filet de la portion dure du nerf auditif, lequel fe joint au rameau *f* de la cin-

C

quieme paire, & se distribue avec lui à la langue. *i*, la premiere paire des nerfs cervicaux. *k*, filets de la premiere paire cervicale qui s'unit au rameau *f* de la cinquieme paire, & se distribue avec lui à la langue. *l*, petit rameau de la premiere paire cervicale, dont un filet *m* s'insere dans la seconde paire cervicale, & le filet *n* se jette dans les muscles obliques de la tête. *o*, rameau de communication entre la huitieme paire & la portion dure du nerf auditif. *p*, rameau de la huitieme paire, dont un filet *q* s'unit au plexus ganglioforme cervical supérieur du nerf intercostal, & se jette ensuite dans le muscle long du cou: le filet *r* se distribue à quelques muscles du larynx, du pharynx & de l'os hyoïde. *s*, filet du rameau *p*, un peu plus gros qu'il n'est naturellement, & qui s'unit au nerf recurrent. F F, le cartilage thyroïde. G G, la trachée-artere coupée transsalement un peu au-dessus des poumons. H, le plexus ganglioforme cervical de la neuvieme paire, auquel la premiere paire cervicale jette un filet. +, rameau de la huitieme paire, dont les filets coupés *u u* s'unissent avec la seconde paire cervicale, & se distribuent aux muscles scalene, mastoïdien, coracohyoïdien, sternothyroïdien, sternohyoïdien, &c. 1. plexus ganglioforme thorachique de la huitieme paire. *x*, nerf recurrent droit. *y*, rameau de la huitieme paire du côté gauche, qui jette le nerf recurrent, & outre cela le rameau *z* au plexus cardiaque, le filet 2 au cœur & à l'oreillette gauche. 3, filet du nerf 2 qui se distribue antérieurement au cœur du côté gauche. 4, autre filet qui se distribue à l'oreillette gauche. 5, rameau de la huitieme paire du côté droit, qui jette le filet 6 aux membranes de l'aorte. 7, 7, rameaux coupés du nerf 5, qui se distribuent aux lobes du poumon. 8, filet du nerf 5 qui s'unit au plexus cardiaque supérieur. 9, tronc du rameau 5, dont le rameau 10 se jette à la partie droite du péricarde qui recouvre postérieurement le cœur; le rameau 11 environne en forme d'anneau la veine cave descendante, où elle s'ouvre dans la partie supérieure de l'oreillette droite du cœur, après avoir jetté les rameaux 12, 12, 12, à cette oreillette. 13, 13, rameaux de la huitieme paire, dont les filets qui sont représentés coupés s'entrelacent ensemble pour former les plexus pulmonaires. 14, filet de la huitieme paire droite qui se distribue à l'oreillette droite. 15, 15, 15, rameaux du nerf gauche de la huitieme paire, qui se distribuent en partie aux membranes de l'œsophage, & en partie au cœur. 16, 16, deux petits plexus ganglioformes qui s'observent quelquefois dans le nerf gauche de la huitieme paire. 17, division du nerf gauche de la huitieme paire en trois rameaux, qui se réunissent ensuite pour former un même tronc. 18, 18, nerfs de la huitieme paire, qui s'élèvent de la région postérieure du cœur, & communiquent ensemble au moyen du petit rameau 19. 20, filets de la huitieme paire qui se distribuent à l'orifice supérieur de l'estomac. 21, 21, trois petits rameaux qui communiquent ensemble, & qui après avoir jetté les filets 22, 22, 22, &c. à la partie postérieure & postérieure de l'estomac au-dessus du pilore, se joignent à quelques filets du plexus ganglioforme sémi-lunaire, & forment avec eux le plexus hépatique 60, 60. 23, petit rameau de la huitieme paire dont les filets se distribuent à la partie supérieure & anterieure de l'estomac, si on en excepte le filet 24 qui se jette en partie au pilore, en partie au pancréas, & en partie aux conduits biliaires. 25, tronc de la huitieme paire du côté gauche, un peu plus petit qu'il n'est naturellement, qui se divise au-dessous du diaphragme en plusieurs rameaux, & s'unissant aux filets 26, qui proviennent du plexus sémi-lunaire, forme avec ces filets le plexus stomachique, & se termine dans le plexus mésentérique. 27, rameau de la huitieme paire gauche, que nous avons appellé *rameau intérieur*, & qui se distribue à la partie inférieure de l'estomac, si on en excepte les filets 28, qui se distribuent au pylore. K, partie antérieure

du cœur dépouillée du péricarde & des vaisseaux sanguins. L, l'oreillette droite. M, l'oreillette gauche. N, la veine cave descendante coupée le long de l'oreillette droite. O, la veine cave ascendante coupée un peu au-dessus du diaphragme. Q Q, le tronc de l'aorte divisée en deux parties qui sont représentées un peu éloignées l'une de l'autre, pour faire paroître le plexus cardiaque supérieur placé entre l'aorte & la trachée-artere. R, rameau droit du tronc de l'aorte ascendante. S, origine de la carotide droite coupée. T, origine de l'artere vertébrale droite coupée. V, artere axillaire droite coupée. X, rameau gauche du tronc ascendant de l'aorte, qui se divise d'abord en deux petits rameaux dont l'intérieur & le plus petit Y forme la carotide gauche: l'extérieur plus gros se termine dans l'artere vertébrale gauche Z, & dans l'artere axillaire gauche, &c. +, tronc descendant de l'aorte coupé. ♃, plexus ganglioforme cervical supérieur du nerf intercostal. △, filet qui s'éleve du plexus ganglioforme supérieur du nerf intercostal, qui au moyen des deux rameaux 29, 29, communique avec le nerf gauche de la huitieme paire, & qui se portant en bas se distribue à la partie antérieure du péricarde. 30, filet △ coupé à la base du cœur. 31, 31, 31, filets du nerf intercostal qui se jettent dans le muscle long du cou & dans le scalene. 32, rameau du nerf intercostal qui s'insere dans le plexus ganglioforme thorachique. 33, filet du nerf intercostal qui environne la veine jugulaire externe, & se termine dans les membranes voisines. △, plexus ganglioforme cervical intérieur du nerf intercostal. 34, rameau du plexus ganglioforme cervical inférieur du nerf intercostal droit, qui se porte en bas, perce le péricarde, & après l'avoir percé & avoir reçu un filet du plexus cardiaque supérieur, jette le filet 35 aux membranes de l'aorte: enfin après avoir passé par-dessus le tronc de l'artere pulmonaire, se divise 36, 36, &c. & se distribue à la partie antérieure du cœur. 37, plexus ganglioforme thorachique du nerf intercostal. 38, filet provenant du plexus ganglioforme thorachique, qui s'unit à la huitieme paire du côté droit. 39, 39, deux rameaux provenans de la partie inférieure du plexus ganglioforme thorachique du nerf intercostal gauche, dont le supérieur jette trois filets, dont deux supérieurs 40, 40, coupés, se distribuent à l'œsophage & à la trachée-artere; le troisieme 42 s'unit à la huitieme paire gauche: le rameau inférieur 39 jette à l'œsophage le filet 41 ici coupé: enfin les deux rameaux 39, 39, après avoir jetté les filets ci-dessus, se portent vers la partie moyenne de la poitrine; & lorsqu'ils sont parvenus vers la partie postérieure de l'aorte, ils se divisent en plusieurs rameaux qui communiquent tous ensemble, & forment en s'unissant à quelques filets de la huitieme paire le grand plexus 42. 43, plexus cardiaque supérieur, plus considérable que l'inférieur. 44, 44, filets provenans des parties latérales du plexus cardiaque supérieur, qui se distribuent aux parties internes des lobes du poumon & aux glandes qui sont placées à la partie supérieure de ces lobes derriere la trachée-artere. 45, 45, filets du plexus cardiaque supérieur, qui sont représentés coupés comme les filets 44, 44, & qui se distribuent au péricarde. *, petit nerf du côté droit du plexus cardiaque supérieur qui s'unit au rameau 34, & se distribue avec lui à la partie antérieure du cœur. 46, filet provenant du côté gauche du plexus cardiaque supérieur qui s'unit au filet 2 du rameau 4. 47, filets du nerf cardiaque supérieur, qui se distribuent aux membranes de l'aorte. 48, rameaux de la partie inférieure du plexus cardiaque supérieur, qui se distribuent à la partie postérieure du péricarde & du cœur. 49, deux rameaux de la partie inférieure du plexus cardiaque supérieur qui s'unissent ensemble, jettent le filet 50 aux membranes de l'aorte, forment le plexus cardiaque inférieur 51, & enfin lient par leur extrémité 52 l'artere pulmonaire, & se contournent autour d'elle en forme

d'anneau. 53, petit rameau du plexus cardiaque qui se distribue à l'oreillette gauche du cœur, & s'unit au rameau 4 du nerf 2. 54, 54, filets provenans du côté droit du nerf intercostal, & qui se distribuent dans les membranes des vertebres du dos. 55, 55, 55, les filets qui sortent du côté droit du nerf intercostal, & se terminent de part & d'autre dans le plexus ganglioforme sémi-lunaire 57. 56, 56, 56, filets du nerf intercostal qui se terminent avec les filets 54, 54, dans les membranes qui tapissent les vertebres du dos. 57, plexus ganglioforme sémi-lunaire du nerf intercostal. 58, petit rameau du plexus ganglioforme sémi-lunaire, qui s'élevant en haut se termine en partie dans la substance charnue du diaphragme, & en partie dans le centre nerveux de ce muscle. 59, 59, filets de la partie supérieure du plexus ganglioforme sémi-lunaire du nerf intercostal droit, qui se distribuent aux vaisseaux cholédoques, au pylore, à l'intestin duodénum, & au pancréas; les trois supérieurs s'unissant ensemble, se terminent dans le plexus hépatique. 60, 60, plexus hépatique produit par le nerf intercostal droit, & par le nerf de la huitieme paire. 61, 61, filets de la partie inférieure du plexus ganglioforme sémi-lunaire du nerf intercostal droit, qui se terminent dans les plexus mésentériques. 62, filets qui se répandent sur les membranes qui revêtent les vertebres. 63, plexus stomachique formé par quelques fibres du nerf droit de la huitieme paire, & par d'autres qui proviennent du plexus ganglioforme sémi-lunaire du nerf intercostal gauche. 64, rameaux du plexus ganglioforme sémi-lunaire du nerf intercostal gauche, qui se réfléchissant en-haut & communiquant ensemble, forment un plexus nerveux lunaire. 65, filets du plexus stomachique qui se terminent dans les plexus mésentériques. 66, 66, 66, filets qui se terminent dans les membranes couchées sur les vertebres. 67, rameau du côté interne du nerf intercostal, qui forme le plexus rénal droit du côté droit, & se termine du côté gauche dans le plexus sémi-lunaire. 68, filet du rameau droit 67, qui se termine dans les membranes du rein droit. 69, tronc du rameau droit 67, qui s'unissant aux filets inférieurs des nerfs 55, 55, &c. du côté droit, forme avec eux une espece de réseau, & enfin le plexus rénal 70, 70, 70, 70, le plexus rénal droit. 71, filets intérieurs des nerfs 55, 55, &c. du côté droit, qui se terminent dans les membranes du rein droit, excepté les filets 72, 72, qui se terminent avec d'autres rameaux voisins dans les membranes du rein. 73, deux filets du rameau droit 67, qui se distribuent dans les membranes qui recouvrent le rein droit. 74, 74, le plexus renal gauche, formé par trois rameaux du plexus ganglioforme sémi-lunaire gauche. 75, petit rameau du plexus ganglioforme sémi-lunaire gauche qui se distribue dans les membranes du rein gauche, excepte les filets 76, 76, qui se terminent avec quelques rameaux voisins dans les membranes du rein gauche. 77, 77, le plexus mésentérique supérieur. 78, 78, le plexus mésentérique moyen. 79, 79, le plexus mésentérique inférieur. 80, 80, filets supérieurs du plexus mésentérique inférieur, qui se distribuent dans les membranes qui recouvrent les vertebres lombaires inférieures. 81, 81, les filets inférieurs du plexus mésentérique inférieur, qui se terminent dans les membranes des vertebres de l'os sacrum, de l'intestin rectum, de la vessie, dans les ovaires & à la matrice. 82, 82, &c. plexus ganglioformes ordéiformes du nerf intercostal dans la cavité du bas-ventre. 83, 83, filets du nerf intercostal qui s'unissent au nerf mésentérique. 84, 84, filets du nerf intercostal qui se distribuent avec les filets 85, 85, &c. & 87, 87, &c. aux ureteres, à l'intestin rectum, aux releveurs de l'anus, aux ovaires, à la matrice, à la vessie, à son sphincter, aux vésicules séminaires, aux prostates, & au sphincter de l'anus. 86, rameau au moyen duquel les nerfs inter-

costaux communiquent ensemble vers l'extrémité de l'os sacrum. 88, 88, plexus ganglioformes des nerfs vertébraux qui ne s'observent point dans la premiere, dans la vingt-huitieme, la vingt-neuvieme & la trentieme paires de ces nerfs. 89, 89, rameaux que les nerfs des vertebres fournissent vers les espaces qui sont entre elles au nerf intercostal. 90, nerf coupé. 91, 91, &c. rameaux du nerf intercostal aux nerfs dorsaux droits. 92, gros rameau du nerf intercostal qui s'unit au premier nerf sacré, & se termine avec lui dans le nerf crural postérieur. 93, 93, filets des nerfs vertébraux. 94, nerf diaphragmatique qui vient de la quatrieme paire des nerfs cervicaux. 95, filet du nerf diaphragmatique qui se distribue aux muscles du cou, c'est-à-dire au transverse & à l'épineux. 96, filets de la sixieme paire cervicale qui s'unit au nerf diaphragmatique. 97, filet du nerf diaphragmatique qui s'unit à un filet de la seconde paire dorsale, & ensuite au nerf intercostal. 98, le nerf diaphragmatique coupé. 99, distribution des nerfs brachiaux. 100, nerf coupé composé de deux filets, l'un de la sixieme & l'autre de la septieme paires cervicales. 101, la gaine commune des nerfs brachiaux ouverte. 102, le rein un peu plus élevé du côté gauche que du droit. 103, production considérable de la paire lombaire inférieure qui s'unit à la premiere sacrée, & aide à former le nerf crural postérieur. 104, 104, &c. les cinq nerfs de l'os sacrum. 105, le nerf crural postérieur coupé.

Figure 2. d'après Eustachi.

A A, B B, le cerveau vû par la partie inférieure. A A, les lobes antérieurs. B B, les lobes moyens. C C, le cervelet. D D, les extrémités des apophyses transverses de l'atlas. E E, les bords relevés des cavités de l'atlas, qui recouvrent & soutiennent les condyles de l'occipital. F, F, les cuisses ou pédoncules du cervelet, qui s'avancent pour former la protubérance annulaire. G, G, les corps pyramidaux. H, H, les corps olivaires. I, I, I, la protubérance annulaire. K, K, les cuisses de la moëlle allongée. L, sinus entre la protubérance annulaire, les cuisses de la moëlle allongée, & les éminences orbiculaires. M, les éminences orbiculaires. N, le corps cendré, placé dans l'angle postérieur de la continuité des nerfs optiques, entre les cuisses de la moëlle allongée. C'est dans ce corps que se trouve l'orifice inférieur du troisieme ventricule du cerveau, d'où provient l'entonnoir. O, O, les procès mamillaires, ou la premiere paire de nerfs. P, P, les nerfs optiques. Q, leur continuité. R, R, ces nerfs avant leur union. S, S, la troisieme paire de nerfs, ou les moteurs, qui viennent de la partie antérieure de la protubérance annulaire. T, T, la quatrieme paire de nerfs nommés *les pathétiques*. V, V, la cinquieme paire de nerfs venant des parties latérales de la protubérance annulaire. W, X, Y, ses trois branches; W, la premiere, X, la seconde, Y, la troisieme. Z, la sixieme paire de nerfs, qui vient de la partie antérieure des éminences olivaires & pyramidales. a, a, la portion dure de la septieme paire de nerfs, qui sort de la partie antérieure du côté extérieur des corps olivaires. b, b, la portion molle, qui vient des parties latérales des corps olivaires. c, c, paroît être le limaçon dans lequel la portion molle se distribue. d, d, la huitieme paire de nerfs, qui vient de la partie latérale & postérieure des corps olivaires. e, e, les nerfs recurrens de l'épine, qui se joignent à la huitieme paire, ou l'accessoire de Willis. f, f, les troncs de la huitieme paire, réunis avec les nerfs recurrens. g, g, les nerfs recurrens, lorsqu'ils ont quitté la huitieme paire. h, un rameau de l'accessoire, qui se distribue au muscle clino-mastoïdien & au sterno-mastoïdien. i, un autre rameau, qui s'unit avec la troisieme paire cervicale. k, la fin de ce nerf, qui se perd dans le trapeze. l, l, l, les troncs de la huitieme paire des nerfs. m, m, les rameaux de la hui-

tieme paire, qui vont à la langue, fur-tout à fa racine & à la partie voifine du pharynx, &c. n, n, les rameaux de la huitieme paire, qui fe diftribuent à la partie fupérieure du larynx , dans lequel ils s'infinuent entre l'os hyoïde & le cartilage thyroïde, où le rameau o s'unit avec le recurrent de la huitieme paire. p, le recurrent droit de la huitieme paire, qui vient de deux endroits de la huitieme paire. q, le recurrent droit joint avec le nerf intercoftal droit. r, le recurrent gauche, qui fort de la huitieme paire par deux principes, mais un peu plus bas que le droit s, le nerf par le moyen duquel le cardiaque gauche eft uni avec le recurrent gauche. t, les ramifications des nerfs recurrens dans le larynx, & qui fe diftribuent à la glande thyroïde, au pharynx, aux crico-arythénoïdiens poftérieurs, aux arythénoïdiens, aux thyro-arythénoïdiens. u w x, le nerf cardiaque droit, qui vient w du nerf recurrent droit, & x de la huitieme paire. y ζ a, le nerf cardiaque gauche, qui vient ζ du nerf gauche de la huitieme paire, & a du nerf intercoftal gauche, comme il femble par la figure. 6, nerf de communication entre les cardiaques. γ, les ramifications des nerfs cardiaques, qui fe diftribuent dans le cœur. ♂, ♂, ♂, les nerf du poumon, qui viennent de la huitieme paire du cerveau. ε ζ, ε ζ, divifion de la huitieme paire en deux rameaux, qui fe réuniffent enfuite & forment ainfi une petite île dont la droite eft plus grande que la gauche. η, η, η, rameaux, au moyen defquels les troncs de la huitieme paire font unis enfemble devant & derriere l'eftomac. 6, rameau du tronc gauche de la huitieme paire, qui parcourt la partie fupérieure de l'eftomac jufqu'au pylore. ι, tronc gauche de la huitieme, lequel fe diftribue à la portion gauche de l'eftomac. κ, rameaux du tronc droit de la huitieme paire, lefquels fe diftribuent à la partie poftérieure de l'eftomac. μ, le tronc droit defcendant derriere l'eftomac, & qui s'unit enfuite ν avec le nerf intercoftal gauche. ξξ, origine du nerf intercoftal, où il eft uni avec la fixieme paire. o ϖ, o ϖ, les deux rameaux, dans lefquels les troncs des nerfs intercoftaux fe divifent, & qui fe réuniffent enfuite; d'où il arrive qu'ils forment un intervalle par lequel paffe la carotide interne, & qui eft renfermé avec cette artere dans le conduit du rocher par lequel cettte artere entre dans le crâne. ρ, ρ, les troncs des nerfs intercoftaux. σ, σ, les ganglions cervicaux fupérieurs des intercoftaux. τ, τ, τ, τ, τ, τ, les troncs des nerfs intercoftaux, qui fe portent le long de l'épine par le cou, par la poitrine, par le bas ventre, par le baffin. υ, υ, &c. les ganglions des nerfs intercoftaux. φ, φ, φ, &c. rameaux par lefquels les nerfs intercoftaux font unis avec les nerfs de l'épine. X X X X, l'extrémité des nerfs intercoftaux, unie avec la premiere & la feconde paire facrée. Ψ, Ψ, Ψ, Ψ, rameaux des nerfs intercoftaux, qui unis enfemble forment des rameaux confidérables ω, ω, ω, qui fe portent le long des vertebres du dos, paffent à-travers le diaphragme, fe mêlent & s'uniffent enfuite γ ν l'un & l'autre avec le nerf droit de la huitieme paire Δ, & le droit avec le gauche. Θ, Θ, rameaux des nerfs intercoftaux, lefquels s'uniffent aux rameaux des troncs ω, ω. Les nerfs des reins, des capfules atrabilaires, du foie, de la rate, de l'eftomac, des inteftins, proviennent des troncs ω, ω, des nerfs intercoftaux de la huitieme paire, de leurs rameaux & de leur union. Λ, Λ, Λ, Λ, rameaux au foie, dont la plûpart fe diftribuent au duodenum. Ξ, Ξ, nerf gaftro-épiploïque droit, qui va à droite le long du fond de l'eftomac, où l'épiploon lui eft adhérant; il jette des rameaux Π Π Π à l'eftomac, Σ Σ Σ à l'épiploon. υ υ υ, nerf au rein droit & à la capfule atrabilaire droite. φ φ, paroiffent être des rameaux à la rate, Ψ, nerf gaftro-épiploïque gauche qui fe jette fur la portion gauche du fond de l'eftomac, où l'épiploon eft attaché, & jette à l'eftomac des rameaux Ω Ω, ι, ι, &c. à l'épiploon.

2, 2, 2, paroiffent être des rameaux au rein gauche & à la capfule atrabilaire. 3, 3, 3, 3, rameaux qui fe rendent au tefticule de compagnie avec les arteres fpermatiques. 4, 4, 4, &c. paroiffent être des rameaux qui fe jettent dans le mefentere & aux inteftins. 5, 5, 5, &c. rameaux qui s'uniffent enfemble çà & là le long des corps des vertebres, des lombes & de l'os facrum, & fe jettent au fond du baffin, où ils s'uniffent 6 avec la troifieme paire facrée, & 7 avec la quatrieme paire. 8, 8, 8, &c. rameaux que les rameaux 5, 5, reçoivent des troncs intercoftaux. 9, 9, 9, &c. paroiffent être des rameaux au mefocolon & à la partie gauche du colon. 10, 10, 10, &c. la neuvieme paire appellée nerfs linguaux, & qui fort de la partie latérale des corps pyramidaux. 11, rameaux de la neuvieme paire, qui fe diftribuent au digaftrique, à l'hyogloffe, au géniogloffe, à la langue, &c. 12, 12, gros rameau de la neuvieme paire, qui fe porte le long du cou, & fe diftribue au fterno thyroïdien, au coraco-hyoïdien, au fterno-hyoïdien, &c. 13, rameau d'union de la feconde paire cervicale avec le rameau 12 de l'intercoftal. 14, 14, &c. nerfs cervicaux. 14, 14, les feconds. 15, 15, les troifiemes. 16, 16, les quatriemes. 17, 17, les cinquiemes. 18, 18, les fixiemes. 19, 19, les feptiemes. 20, 20, les huitiemes. 21, rameau d'union entre la feconde & la troifieme paire cervicale. 22, 22, rameau d'union entre la 3e & la 4e paires cervicales. 23, rameau de la 4e paire cervicale, qui fe joint au recurrent de l'épine. 24, 25, 24, 25, origine des nerfs diaphragmatiques, 24 de la quatrieme paire cervicale, 25 de la cinquieme paire. 26, 26, nerfs diaphragmatiques, dont le droit defcend plus directement, parce qu'il n'en eft point empêché par le cœur; le gauche defcend obliquement, à caufe de la fituation oblique du cœur du côté gauche. 27, 27, rameaux des nerfs diaphragmatiques dans le diaphragme. 28, 28, union des quatre paires des nerfs cervicaux inférieurs, & de la premiere dorfale, qui forment les nerfs du bras. 29, 30, 31, 32, 33, 34, &c. 39, les nerfs dorfaux. 40 &c. 44, les nerfs lombaires. 45 &c. 48, les nerfs facrés. 50, 51, les nerfs 50, 50, qui proviennent des dernieres paires lombaires, 51, 51 de la quatrieme paire, qui unis enfemble fe joignent aux premieres paires facrées 3 du côté droit, 2 du côté gauche, pour former les nerfs fciatiques. 52, 52, les nerfs fciatiques.

PLANCHES XI. & XII.

Figure 1. Les arteres de la face d'après Haller.

A, le tronc commun de la carotide. B, la veine jugulaire commune. C, la carotide interne. D, la carotide externe. E, l'artere thyroïdienne fupérieure. F, l'artere linguale couverte par les veines & par le ceratogloffe. G, l'origine de l'artere labiale, pareillement couverte. r r, les rameaux ptérigoïdiens. Θ, un rameau au dos de la langue. H, le tronc de la carotide externe dans la parotide. I, l'artere occipitale couverte par la parotide & par les mufcles. K, l'artere pharingée cachée. L, rameau fuperficiel de l'artere labiale. M, l'artere foûmentoniere. N, rameaux fuperficiels de la labiale. O, l'artere mufculaire de la levre inférieure. p, anaftomofe avec la maxillaire interne. Q, la maxillaire inférieure couverte par les mufcles, & qui fort par un trou. R, les rameaux de cette artere, qui fe jettent au quarré & à la levre inférieure. S, anaftomofe avec la foûmentoniere. T, anaftomofe avec la coronaire de la levre inférieure. V, les rameaux de l'artere labiale inférieure, anaftomofés avec la coronaire labiale inférieure. Y la coronaire de la levre inférieure. Z, un de fes rameaux au maffeter & au buccinateur. a, un rameau à la peau. b, au triangulaire & à l'angle des levres. c, un rameau de la carotide externe à la parotide. d, la tranfverfale de la face qui fort de la temporale.

rale. *e*, rameau à la temporale & à l'orbiculaire des paupieres. *f*, rameau alvéolaire qui accompagne le buccinateur, & qui est à-peine apparent. *g*, rameau au zigomatique, à la partie supérieure de la parotide, à l'orbiculaire inférieure, à la peau. *h*, rameau au buccinateur. *i*, à l'angle des levres. *k k*, la coronaire labiale supérieure. *l*, la nasale latérale qui en part. *m*, son anastomose avec l'ophtalmique. *n*, une autre nasale dont deux rameaux. *o*, une autre à la cloison des narines. *p*, la coronaire de la levre supérieure du côté droit, & l'anastomose avec la gauche. *q*, rameau au muscle zygomatique & vers l'arcade zygomatique. *t*, le profond, qui s'anastomose d'un côté avec un compagnon du buccinateur, & de l'autre, avec le sous-orbitaire. *u*, cette anastomose. *x*, la place du tronc sous-orbitaire couvert par les muscles. *y*, les anastomoses de ce rameau sous-orbitaire avec le rameau temporal. *z*, anastomose sous-orbitaire avec la coronaire labiale. 1, rameau qui se jette au fond du nez. 2, anastomose avec l'ophtalmique. 3, autre anastomose. γ, rameau inférieur, qui se distribue au releveur commun, & qui communique avec le rameau *f*. 4, le rameau descendant de l'ophtalmique au releveur. 5, une autre aux aîles du nez. 6, tronc de l'ophtalmique qui sort de l'orbite. 7, rameau à la paupiere inférieure. 8, à la paupiere supérieure, au corrugateur, &c. 9, à l'espace qui est entre les deux sourcils. 10, cutanée. 11, le dorsal du nez. 12, anastomose de la coronaire avec les nasales. Δ, l'artere auriculaire postérieure. 13, rameau de la temporale au masseter & à la parotide. 14, la temporale la plus profonde. 15, la temporale. 16, l'auriculaire antérieure. 17, la temporale interne. 18, 19, ses anastomoses avec les rameaux de l'ophtalmique. 20, les rameaux qui vont au front, aux tempes, au sinciput. 22, la temporale externe. 23, l'auriculaire supérieure. 24, les arteres sincipitales 25, anastomose avec l'occipitale. 26, la veine faciale. 27, la veine temporale. 28, la veine faciale qui monte dans la face. 29, les veines frontales. Λ, la veine ophtalmique 30, le conduit de Stenon. 31, le conduit de la glande accessoire. 32, la glande maxillaire. 33, la glande parotide. 34, la compagne de la parotide. 35, le muscle masseter. 36, le triangulaire. 37, le quarré. 38, l'orbiculaire inférieur. 39, l'orbiculaire supérieur. 40, la nasale de la levre supérieure. 41, le buccinateur. 42, le zygomatique. 43, le releveur commun des levres. 44, le releveur commun de la levre supérieure & de l'aîle du nez. 45, l'orbiculaire de la paupiere. 46, le frontal. 47, le temporal. 48, le mastoïdien. 49, coupe de la trachée-artere. 50, la moëlle épiniere. 51, 52, le vrai milieu de chaque levre.

PLANCHE XI. & XII. n°. 2.

Figure 1. Suite des arteres de la face. Une partie de la distribution de la carotide externe d'après Haller.

A, le bord inférieur du cartilage thyroïde. B, le bord supérieur. C, l'os hyoïde. D, la glande de Warthon, ou la glande maxillaire. E, la glande sublinguale. F, extrémité de la mâchoire inférieure, dont une des branches a été emportée. G, l'aîle externe de l'apophyse ptérigoïde. H, la partie antérieure de l'arcade zygomatique rompue. I, la partie interne. K, le conduit auditif. L, l'apophyse mastoïde. M, le trou par où passe la troisieme branche de la cinquieme paire. N, le trou de l'artere épineuse. O, la place de l'apophyse transverse de la premiere vertebre. Ω, l'apophyse styloïde. P, le muscle sterno-thyroïdien. Q, le coraco-hyoïdien. R, R, les sterno-hyoïdiens. S, le mylo-hyoïdien indiqué en passant. T, une partie du basioglosse, dont la plus grande partie a été détruite. V, la partie du pharynx, qui descend du crochet de l'apophyse ptérigoïde. X, le muscle styloglosse. Y, le stylo-pharyngien. Z, le péristaphilin externe.

Anatomie.

a, le péristaphilin interne. *b*, l'oblique supérieur de la tête. *c*, l'oblique inférieur. Δ, le releveur de l'omoplatte. *d*, le complexus. *e*, le nerf de la huitieme paire. *f f*, l'artere vertébrale, qui paroît d'abord à nud entre le grand droit & les obliques, & ensuite entre l'oblique inférieur & le releveur de l'omoplatte. *g*, un rameau qui se distribue aux muscles obliques, au grand droit, au complexus, au petit droit. *h*, le tronc commun de la carotide. *i i*, la carotide interne, qui est ici un peu fléchie. *l*, la carotide externe. *m*, l'artere thyroïdienne supérieure. *n*, le rameau qui se distribue aux muscles thyroïdiens, cératoglosse, sterno hyoïdien. *o*, un rameau qui se jette dans les muscles sterno-hyoïdiens. *p*, rameau qui descend vers le coraco-hyoïdien, le long de la peau. Π, rameau qui va au crico-thyroïdien & à la glande thyroïde. *q*, rameau de l'artere pharingée. *r*, un rameau superficiel à la glande parotide. *s*, le premier rameau qui va au pharynx, & qui se divise en haut & en bas. *t*, rameau à la huitieme paire de nerfs, au ganglion intercostal, au scalene, au muscle droit interne, & ou long du cou. *u*, le second rameau qui se distribue au pharynx. *, endroit où on remarque dans différens sujets un rameau qui accompagne la jujulaire. *w*, rameau qui se jette au droit interne, à la partie supérieure du pharynx, & qui descend. *y*, rameau superficiel de la carotide externe. *z*, l'artere linguale. α, rameau qui se jette au cératoglosse β, le tronc profond de la linguale, ou la ranine. γ, rameau superficiel ou la sublinguale. δ, os mylohyoïdien. ε, son rameau palatin. ζ, un grand rameau à la glande sublinguale & au mylohyoïdien, ou l'artere soumentonniere. Ξ, le rameau qui nourrit la mâchoire inférieure ν, les rameaux de la palatine, qui se jettent aux muscles du palais. λ, le profond du palais. Σ, le tronc labial qui se jette à la face. μ, l'artere occipitale. ν, l'artere stilo mastoïdienne. ο, l'auriculaire postérieure. ξ, les rameaux de l'artere splénique, qui se distribuent aux splenius π, le rameau méningé postérieur. ρ, un rameau au complexus τ, le cours de la carotide, où elle commence à prendre le nom de maxillaire interne. υ, l'artere temporale. φ, l'artere méningée. χ, la maxillaire inférieure. +, la temporale profonde extérieure. ω, la maxillaire interne, qui côtoye la racine de l'apophyse ptérigoïde. 1, l'artere temporale profonde interne. 2, l'artere alvéolaire. 3, la nasale & la palatine descendante, qui sont obscurément apparentes dans la fente sphénomaxillaire.

Fig. 3. Le procès ciliaire vu au microscope, *d'après Ruisch.* A, la partie tendineuse du procès ciliaire. B, la partie musculeuse. C, fibres circulaires du petit cercle plus sensibles qu'elles ne sont naturellement.

4. Le globe de l'œil, & les nerfs qui s'y rendent, *d'après le même.* A, les nerfs oculaires. B B, les artérioles dispersées sur la sclérotique. C, la sclérotique. D, l'uvée. E, la pupille.

5. La langue vue dans sa partie inférieure, *d'après le même.* A, tégumens membraneux de la langue. B B, les arteres sublinguales.

6. La choroïde sans ses vaisseaux, *d'après le même.* A, les nerfs, dont les dernieres ramifications se perdent dans le ligament ciliaire. B, l'iris ou le lieu du ligament ciliaire, où ces rameaux se terminent. C, la production de ces rameaux vers le ligament ciliaire. E, l'uvée.

7. Les muscles de l'œil presque dans leur situation naturelle, *d'après Cowper.* A, la sclérotique. B, portion supérieure de la partie osseuse de l'orbite sur laquelle on observe le petit anneau cartilagineux. *a a*, le nerf optique. C, portion inférieure de l'angle externe de l'orbite où s'insere le muscle oblique inférieur. D, le grand oblique. E, le superbe. F, l'abducteur. G, l'abaisseur. H, l'adducteur. I, le petit oblique.

8. La paupiere supérieure avec ses glandes & ses poils vus à la loupe, *d'après Bidloo.* A A, la peau éloi-

gnée. B B, la glande supérieure. C C, les petites glandes dont elle est composée. D, D, les conduits de cette glande. E, E, d'autres petites glandes semées sur ces conduits. F, F, le tarse. G, G, les membranes qui l'environnent. H, H, les poils courbés en-haut. I, la glande lachrymale. K K, coupe des os du nez. L, conduit de cette glande vers le nez. M, d'autres conduits de cette glande vers la paupiere.

Fig. 9. La choroïde & ses arteres, *d'après Ruisch.* A, les arteres ciliaires. C, face antérieure du ligament ciliaire. D, cercle de l'iris, ou face antérieure des procès ciliaires. E, la pupille.

10. *d'après le même.* A, portion postérieure de la sclérotique. B, la rétine dont toutes les arteres ne sont pas remplies.

11. L'humeur vitrée & la crystaline, *d'après le même.* A, l'humeur vitrée. B, le crystalin. C, les procès ciliaires couverts d'une humeur noire. D, les artérioles de la membrane de Ruisch. E, portion du nerf optique. F, portion de la sclérotique.

12. *d'après le même.* A, la lame extérieure de la sclérotique. B, la lame intérieure. C, enveloppe intérieure, qu'on dit provenir de la pie-mere.

13. *d'après le même.* 15, les artérioles de l'iris vues au microscope. A, le grand cercle artériel de l'iris. B, le petit.

14. La langue vue dans sa face supérieure, *d'après Heister.* A A A A, la surface supérieure de la langue, dans laquelle se voyent par-tout des papilles en forme de tête & d'autres pyramidales. B, un morceau de l'enveloppe extérieure séparé du reste & renversé. On y voit un grand nombre de papilles nerveuses adhérentes à sa face interne. C C, la seconde enveloppe de la langue, où le corps réticulaire de Malpighi, par les trous duquel les papilles nerveuses passent de la troisieme membrane vers la premiere. O, le corps réticulaire séparé de la troisieme enveloppe de la langue, & renversé pour y faire voir les petits trous disposés en forme de réseau. E E, la membrane ou le corps papillaire nerveux, dans lequel se voient les papilles nerveuses. F, F, les glandes linguales & les papilles qui paroissent bien plus grosses que les antérieures. G, trou qui s'observe quelquefois à la partie postérieure de la langue.

PLANCHE XIII.

De l'oreille.

Fig. 1. Distribution de la portion dure dans les différentes parties de la face, *d'après Duverney.* A, le tronc de la portion dure à sa sortie du crâne, par le trou situé entre les apophyses stiloïdes & mastoïdes. B B, le gros rameau que cette portion jette à l'oreille externe. C C, le rameau inférieur qui se distribue au menton, aux muscles situés sur la mâchoire & aux tégumens. D, le rameau supérieur, qui en forme de patte d'oie, se divise en plusieurs rameaux. 1, 2, 3, 4, 5, les cinq rameaux de cette branche qui se distribuent aux muscles des tempes, du front & des paupieres. 6, le rameau de cette branche, qui se jette au milieu des joues, & qui en se joignant à une branche de la cinquieme paire 7, devient plus gros. 8, le dernier rameau de cette division, qui jette des filets au buccinateur.

2. L'os des tempes en situation, & vu à sa partie latérale externe, *d'après nature.* A A A, partie de cet os qui forme la fosse temporale. B, l'apophyse zygomatique. C, l'apophyse transverse. D, l'apophyse mastoïde. E, l'angle lambdoïde. F, le trou stylo-mastoïdien. G, le trou auditif externe.

3. L'os des tempes vu dans sa partie inférieure, *d'après nature.* A, la portion écailleuse qui forme la fosse temporale. B C D E F G, le rocher. B, sa pointe. B C D, son angle antérieur. D, l'orifice de la trompe d'Eustachi. E, l'angle postérieur inférieur. F, la fosse jugulaire. G, le conduit de la carotide. H, l'apophyse styloïde. I, le trou stylo-mastoïdien.

K, l'apophyse mastoïde. L, la rainure mastoïdienne. M, l'angle lambdoïde. N N O, la fosse articulaire. O, sa félure. P, le trou auditif externe. Q, l'apophyse transverse. R, l'apophyse zygomatique.

4. L'os des tempes, vu par sa face latérale interne, *d'après nature.* A A, partie de cet os qui forme la suture écailleuse. B B, face interne de la portion écailleuse. D D, E E, le rocher. D, sa face supérieure. E E, sa face postérieure. F, le trou auditif interne. G H, son angle postérieur supérieur. H, sa pointe. I I, son angle postérieur inférieur. K, la fosse jugulaire. L L, la gouttiere du sinus latéral.

5. Les canaux demi-circulaires & le limaçon, *d'après nature.* A, le limaçon. B, les canaux demi-circulaires. C, la fenêtre ovale. D, la fenêtre ronde.

6. Les canaux demi-circulaires, le limaçon, les osselets de l'oreille, *&c.* en situation, *d'après Valsalva.* a, l'extrémité de l'aqueduc de Fallope. b, portion des parois du sinus mastoïdien. c, muscle de la petite apophyse du marteau. d, muscle de la grande apophyse du marteau. e, le côté antérieur de la trompe d'Eustachi, où s'insere ce muscle. *ff*, le péristaphylin externe. g, muscle de l'étrier. 1, le grand canal demi-circulaire. 2, le moyen canal. 3, le plus petit. 4, le vestibule. 5, le canal du limaçon. 6, la portion molle du nerf auditif, qui se distribue au limaçon & aux canaux demi-circulaires.

7. Les osselets de l'ouie dans leur état naturel, & recouverts de leur périoste. N°. 1, ces os sont représentés beaucoup plus grands qu'ils ne le sont naturellement, *d'après Ruisch.* A, le marteau. B, l'enclume. C, l'étrier. D, l'orbiculaire. N°. 2, ces os dans leur grandeur naturelle dans les adultes. N°. 3, ces os tels qu'ils s'observent dans le fœtus.

8. La distribution de la portion molle dans les canaux demi-circulaires, *d'après Valsalva.*

9. & 10. Peau & épiderme vus au microscope, *d'après Bidloo. a a*, *&c.* les papilles. *b b*, différentes vésicules situées entre ces papilles. *d d*, les vaisseaux de la sueur *e e*, *&c.* les cheveux qui s'élevent des vaisseaux de la sueur.

10. L'épiderme. *a a*, les pores de la sueur. *b b*, *&c.* les sillons sur lesquels ces trous sont rangés.

11. & 12. La cloison des narines couverte de la membrane pituitaire, garnie de ses vaisseaux & de ses glandes muqueuses, *d'après Ruisch.* A, cette cloison couverte de vaisseaux. B, cette cloison garnie de sinus muqueux.

PLANCHE XIV.

Intérieur du cerveau & du cervelet d'après Haller.

Fig. 1. A, la tente du cervelet. B, le sinus longitudinal de la dure-mere, qui se divise en deux parties de son extrémité postérieure. C, le sinus droit divisé en deux parties, dont l'une dégorge dans le sinus latéral droit, & l'autre dans le sinus latéral gauche. D, vestiges de la faulx du cerveau. E E, les grandes veines de la tente A. F, insertion des veines du cerveau dans les sinus latéraux. G, orifice du sinus occipital postérieur. H H, les sinus occipitaux postérieurs, le droit & le gauche. I I, la faulx du cervelet. K K, les grands sinus transverses. L L, les fosses jugulaires. M M, les sinus pétreux inférieurs, qui s'ouvrent dans ces fosses. N N, les sinus pétreux supérieurs. O O, veine du cervelet, qui débouche dans ces sinus. P P, sinus occipitaux antérieurs inférieurs. Q Q, leur canal de décharge, qui sort avec la neuvieme paire. R R, le sinus occipital antérieur & supérieur. S S, la communication avec les sinus caverneux & le circulaire. T, l'orifice du sinus pétreux supérieur, par lequel il s'ouvre dans le sinus caverneux V V, les sinus caverneux. X X, le sinus transverse de la fosse pituitaire. Y Y, le sinus circulaire de Ridley. Z Z, insertion des veines antérieures du cerveau dans les sinus caverneux. *a a*, la principale artere de la dure-

mere. *bb*, la veine qui l'accompagne. *c*, endroit du crâne où elle y entre par un trou particulier. *dd*, les arteres carotides internes dans le sinus caverneux, coupées dans l'endroit où elles entrent dans le cerveau. *ee*, artériole qu'elle jette dans ce sinus au nerf de la cinquieme paire. *ff*, endroit où la carotide interne produit l'artere ophtalmique. *g, g*, les apophyses clinoïdes postérieures. *h*, l'apophyse *crista galli*. *ii*, les sinus frontaux. *kk*, nerf de la cinquieme paire, qui se distribue à la dure-mere. *l*, troisieme branche de la cinquieme paire. *m*, la seconde branche. *n*, la premiere branche ou l'ophtalmique. *o*, la quatrieme paire de nerfs. *p*, la troisieme paire. *q*, cloison qui sépare la cinquieme de la sixieme. *r*, la sixieme paire. *s*, origine du nerf intercostal. *tt*, entrée de la septieme paire dans la dure-mere. *uu*, premieres racines de la huitieme paire. *xx*, secondes racines de la huitieme paire. *yy*, la neuvieme paire. *ʒ*, trou de la moëlle épiniere.

Dans l'œil droit, la partie supérieure de l'orbite détruite.

1, 1, l'artere ophtalmique. 2, 2, son rameau extérieur, qui accompagne le nerf du même nom. 3, 3, rameau intérieur, qui se distribue aux narines. 4, 4, rameaux à la sclérotique, dont quelques-uns se rendent à l'uvée. 5, 5, vestiges des muscles releveurs de la paupiere & de l'œil. 6, l'extrémité du releveur de la paupiere. 7, la glande lacrymale. 8, le nerf optique. 20, 21, 22, 23, 24, 25, 26, 27, 28, 29, comme dans l'œil du côté opposé.

Dans l'œil gauche.

9, la poulie. 10, le muscle grand oblique. 11, le releveur de l'œil. 12, le muscle interne de l'œil, ou l'abducteur. 13, l'abducteur coupé. 14, le rameau supérieur de la troisieme paire, lequel se distribue aux releveurs de l'œil & de la paupiere. 15, le reste du tronc. 16, rameau de ce nerf à l'oblique inférieur. 17, rameau au droit inférieur de l'œil. 18, rameau au droit interne. *19*, rameau au ganglion ophtalmique. 20, rameau supérieur de la premiere branche de la cinquieme paire. 21, filet extérieur de ce rameau. 22, filet intérieur. 23, rameau extérieur de la premiere branche de la cinquieme paire. 24, petits rameaux qui se portent à la face par les trous de l'os de la pommette. 25, rameaux à la glande lacrymale. 26, rameaux inférieurs de la deuxieme branche de la cinquieme paire. 27, filet de ce rameau au ganglion. 28, petit filet aux narines. 29, petit tronc qui s'élève en-devant. 30, le ganglion ophtalmique. 31, les petits nerfs ciliaires. 7, 8, comme dans l'œil droit.

Figure 2. d'après Ridley.

AA, les lobes antérieurs du cerveau. BB, les lobes postérieurs. CC, le cervelet. DD, les sinus latéraux. EE, les arteres vertébrales. F, les sinus vertébraux. GGG, la dure-mere séparée du côté droit de la moëlle épiniere. 1, 2, 3, 4, &c. les dix paires de nerfs du cerveau, avec sept autres de la moëlle épiniere. *a*, trou qui aboutit à la tige pituitaire. *bb*, les deux éminences orbiculaires. *cc*, les deux troncs de l'artere carotide interne. *dd*, leur communication avec la vertébrale. *ee*, branches de la basilaire, qui forment le plexus choroïde. *f*, plusieurs petites branches de la carotide interne. *g*, l'artere basilaire, composée de deux troncs *hh* des arteres vertébrales. *iii*, l'artere épiniere. *k*, petite branche d'une artere qui traverse la neuvieme paire. *ll*, les jambes de la moëlle allongée. *mm*, la protubérance annulaire, ou le pont de Varole. *n*, les corps pyramidaux, *o*, les corps olivaires. *p*, la branche antérieure de la carotide interne. *qq*, petites branches qui vont au plexus choroïde. *rrrr*, branches d'arteres disperfées sur la protubérance annulaire. *ss*, partie des pédoncules du cerveau. **, nerf accessoire.

Les cavités du cerveau & du cervelet, tirées des Adversaria anatomica *de Tarin.*

Fig. 1. On voit dans cette figure les deux portions antérieure & postérieure de la tête : elle est coupée à six lignes au-dessus des sourcils, de la partie antérieure, vers la partie moyenne ; & de la partie postérieure ou de l'occiput, vers la même partie moyenne ; de maniere cependant que ces deux coupes forment dans l'endroit de leur concours un angle plus ou moins obtus, pour y découvrir en entier les ventricules supérieurs du cerveau, & les sinus postérieurs de ces ventricules. Voici ce que ces deux portions ont de commun. AA, coupe des tégumens. BC, coupe des os. B, de leur écorce. C, de leur substance spongieuse. DEFGH, coupe de la dure-mere. DEFG, de la faulx. DE, du sinus longitudinal supérieur. JIKLMNO, &c. coupe du cerveau. JJ, de la substance corticale. II, de la substance médullaire, distinguée des autres parties par tous les petits points par lesquels on a voulu représenter les gouttes de sang qui s'écoulent des veines coupées dans cet endroit. LL, la coupe du bord postérieur du corps calleux. M, de la cloison transparente. N, de la colonne antérieure de la voûte. O, des parties latérales du bord postérieur du corps calleux. PP, des colonnes postérieures de la voûte. *, extrémité postérieure des cornes du bélier. QQRR, coupe des ventricules antérieurs du cerveau. RR, des parois des sinus postérieurs.

Ce qui suit est particulier à la coupe qui représente la face.

SS, les corps cannelés parsemés de veines. TV, couches de nerfs optiques, couvertes en partie du plexus choroïde. UV, éminences ovalaires des couches ; ces éminences ne s'observent pas toujours. UU, nouveaux freins transparens comme de la corne, qui retiennent le tronc des veines qui viennent des corps cannelés & des couches des nerfs optiques, se décharger dans ce tronc situé dans l'angle formé par la rencontre des couches & des corps cannelés. Ces freins s'étendent de part & d'autre de la partie antérieure des couches, le long de l'angle dont nous venons de parler, vers leur partie postérieure sous ces couches, jusqu'à la partie antérieure de la fente des sinus antérieurs des ventricules du cerveau, & se terminent de la partie postérieure de ces couches sous ces couches mêmes, par une substance médullaire semblable à celle qui couvre les nerfs optiques. Ces freins poussent quelquefois un ou deux rameaux aux éminences ovalaires des couches. XX, un de ces rameaux. Z *abc*, le plexus choroïde dans sa situation naturelle. *a*, les rameaux qui se dégorgent dans les branches *b*, lesquelles par leur concours forment la veine de Galien. *cd*, éminence des sinus postérieurs des ventricules supérieurs du cerveau ; ces éminences ne s'observent pas toujours. *de*, orifice qui conduit dans les sinus dans lesquels s'étendent les piliers postérieurs de la voûte, les cornes du belier & le plexus choroïde.

Ce qui suit est particulier à la coupe opposée.

fghij, &c. face inférieure du corps calleux, ou la paroi supérieure des ventricules latéraux du cerveau & des sinus postérieurs de ces ventricules. *ff*, la partie de ce corps, qui couvre les corps cannelés. *gg*, la paroi supérieure des sinus postérieurs. *hh*, les veines qui s'étendent le long de la paroi de ces ventricules. *ii*, les cannelures formées par la courbure de cette paroi. *jj*, la cloison transparente. *k*, la partie inférieure du bord postérieur du corps calleux. *l* les parties de la voûte contiguës postérieurement à la paroi supérieure des ventricules, & antérieurement à la partie postérieure de la cloison transparente. *m*, partie antérieure arrondie des colonnes médullaires qui for-

ment la voûte, & qui font un peu adhérentes dans cet endroit. *n o*, la partie poſtérieure de ces colonnes, qui va toujours en s'amincissant, & qui eſt adhérente en *n* aux corps calleux, & ſe termine en tranchant en *o*. *p*, eſpace triangulaire iſocele, compris entre le bord poſtérieur des corps calleux & les colonnes poſtérieures de la voûte, nommé *la lyre*, entrecoupé de filets de la partie antérieure à la poſtérieure, & d'une partie latérale vers l'autre.

Fig. 2. La partie moyenne de la coupe de la figure première, qui repréſente la face; le plexus choroïde en a été enlevé; la coupe O P du bord poſtérieur du corps calleux, &c. a été éloignée pour découvrir la partie ſupérieure du cervelet. H, partie antérieure & ſupérieure du cervelet. J, commiſſure poſtérieure du cerveau. I, la glande pinéale. K, les colonnes médullaires qui lient cette glande aux couches des nerfs optiques, & l'appliquent à la commiſſure poſtérieure du cerveau. L, les natès. M, coupe de la cloiſon tranſparente. N N, coupe du pilier antérieur de la voûte. S S, les corps cannelés. T, V, les couches des nerfs optiques. V, les éminences arrondies des couches. U, U, nouveaux freins (*fig. précéd.*). X Y Z, fente qui ſépare les couches, & qui conduit dans le troiſieme ventricule. X, la vulve. Y, l'anus. Z, la fente continue à la vulve & à l'anus : en ouvrant cette fente, on découvre le troiſieme ventricule.

3. Cette figure eſt preſque la même que la précédente, ſinon qu'elle repréſente le troiſieme ventricule. H, J, I, &c. U, comme dans la figure précédente, ſi ce n'eſt que les colonnes K paroiſſent s'étendre le long du bord ſupérieur & intérieur des couches, & que les éminences V V n'ont point été repréſentées. *a b c d*, le troiſieme ventricule. *a*, la commiſſure antérieure du cerveau. *b b*, la partie de ce ventricule nommée l'entonnoir. *c c*, les éminences orbiculaires d'où s élevent les colonnes N N. *d*, conduit qui du troiſieme ventricule s'étend dans le quatrieme. *b d*, fente continue à l'entonnoir & à ce conduit. *c c*, endroit où les couches ſont quelquefois adhérentes entre elles.

4. La tête coupée, de maniere qu'on découvre les ſinus antérieurs des ventricules latéraux du cerveau, & les cornes de bélier. A A, coupe des tégumens. B C D E *, coupe des os ; C, des ſinus frontaux, D, de la cloiſon de ces ſinus ; E, de l'épine du coronal ; *, de l'apophyſe de l'os ethmoïde. F, trous olfactifs. G, G, foſſes antérieures de la baſe du crâne, couvertes de la dure-mere. H, H, trous optiques. I, I, nerfs optiques qui ſe rendent à l'œil par ce trou. J, union de ces nerfs. K, concours de ces nerfs de la partie poſtérieure vers l'antérieure. 2, coupe des carotides internes. L L, coupe de la dure-mere. M M, coupe de la ſubſtance corticale du cerveau. N N, coupe de la ſubſtance médullaire du cerveau. O P, coupe des ſinus des ventricules du cerveau ; O, des ſinus antérieurs ; P, des ſinus poſtérieurs. Q, coupe des couches des nerfs optiques, bordée de la ſubſtance médullaire dont ces couches ſont couvertes. R, une partie & le fond de l'entonnoir. S, orifice antérieur du conduit ouvert du troiſieme ventricule dans le quatrieme. T, la commiſſure antérieure du cerveau. U, les natès. *h, i, k, l, m, n, o, p*, comme dans la coupe oppoſée de la *fig.* 1ere, ſi ce n'eſt que le corps calleux a été ſéparé des parties lattérales antérieures auxquelles il eſt continu, & renverſé de devant en-arriere, pour faire voir que les cornes de bélier V W ne ſont pas un prolongement du corps calleux. V, extrémité poſtérieure de ces cornes voiſines du bout poſtérieur du corps calleux. W, leur extrémité antérieure cannelée & voiſine X X des apophyſes clinoïdes poſtérieures. Y Y, filamens médullaires obliques de devant en-dehors & de derriere en-devant, unis enſemble pour couvrir les cornes. Z Z, prolongement pyramidal des piliers poſtérieurs de la voûte : ce prolongement borde le bord interne des cornes. *a, b*, le plexus cho-

roïde. *a*, partie de ce plexus renverſée de devant en-arriere, & repréſentée en ɀɀ (*fig.* 1ere.). *bb*, partie de ce plexus qui couvre les cornes, repréſentée dans ſa ſituation naturelle. *cc*, partie latérale externe des ſinus antérieurs des ventricules antérieurs du cerveau. *d e* R, comme dans la coupe de la figure première. *ff*, bord interne & inférieur du lobe moyen du cerveau. *g g*, fente qui ſe trouve entre ce bord & la moëlle allongée, & par laquelle les arteres du plexus choroïde ſe rendent à ce plexus.

Fig. 5. Coupe verticale de la tête de droite à gauche le long de la partie poſtérieure des oreilles, & le cervelet coupé ; de maniere qu'on puiſſe y découvrir le quatrieme ventricule.

Ce qui ſuit eſt commun aux deux coupes.

A A, coupe des tégumens & des chairs. B C D, coupe des os ; C, de la ſuture ſagittale ; D, du trou oval. E F G H I, coupe de la dure-mere ; F G, de la faulx, G, du ſinus longitudinal ; H I, de la tente ; I, des ſinus latéraux ; J K L, coupe du cerveau ; J, de la ſubſtance corticale ; K, de la ſubſtance médullaire ; L, coupe des ſinus des ventricules antérieurs du cerveau dans l'eſpace triangulaire commun à ces ſinus. *, orifice des ſinus poſtérieurs. M N O, coupe du cervelet ; M, de la ſubſtance corticale ; N, de la ſubſtance médullaire ; O, des parois du quatrieme ventricule. P, parties latérales inférieures du cervelet, ſéparées par la petite faulx de la dure-mere.

Ce qui ſuit eſt particulier à la coupe qui repréſente les oreilles.

Q, bord poſtérieur des cornes du bélier. R, plexus choroïde qui couvre la partie poſtérieure des cornes. S, bord poſtérieur du corps calleux. T, les natès. U, les teſtès. V, la glande pinéale dans leur ſituation naturelle. W, colonne médullaire d'où ſort X l'origine de la quatrieme paire de nerfs. Y, la face poſtérieure de la grande valvule du cerveau. *a b c d e f g*, paroi antérieure du quatrieme ventricule ouvert. *a*, la partie inférieure du conduit formé par la grande valvule & les colonnes médullaires du cervelet. *b c*, petite fente qui diviſe cette paroi. *d d d d*, les quatre petites foſſes. *e f*, portion de la ſeptieme paire de nerf qui ſort du quatrieme ventricule. *e*, la ſortie de ce quatrieme ventricule dans l'angle formé par le concours de la partie inférieure & antérieure du cervelet, & la partie poſtérieure de la moëlle allongée. *g e*, le bec de plume à écrire, dont les bords *g g* ſont quelquefois crenelés. *h*, coupe de la moëlle épiniere.

Ce qui ſuit eſt particulier à la coupe oppoſée.

i, eſpace triangulaire qui réſulte du concours de la partie inférieure, poſtérieure & antérieure de la faulx, avec la partie moyenne & antérieure de la tente. *j*, extrémité ſupérieure de l'éminence vermiculaire, ſituée ſur la valvule Y. *l*, parties latérales internes du cervelet, coreſpondantes à ces extrémités. *k* extrémité inférieure de l'éminence vermiculaire oppoſée à la paroi *a b c d e f*. *m*, la partie poſtérieure du quatrieme ventricule.

P L A N C H E XVI.

Les arteres de la partie antérieure & interne de la poitrine, d'après Haller.

Fig. 1, le foie repréſenté en paſſant. B, la portion droite du diaphragme. C, quelques parties des muſcles de l'abdomen. D, le péricarde, à-travers lequel le cœur paroît çà & là. E, l'oreillette droite circonſcrite par des points. F, la pointe du cœur. G, la veine-cave inférieure. H, la veine pulmonaire droite. I, la veine-cave ſupérieure. K, ſa continuation dans la jugulaire droite. L, la jugulaire gauche. M, une partie de l'aorte. N, la ligne dans laquelle

laquelle le péricarde se termine dans la veine cave.
O, la ligne par laquelle il est adhérent à l'aorte.
P, la partie droite du thymus. Q, la gauche. R, la
lame gauche du médiastin unie avec le péricarde.
S, la trachée-artere. T, l'œsophage. V, la glande
thyroïde. X, la veine jugulaire interne droite. Y,
la veine thyroïdienne supérieure. Z, le nerf droit
de la huitieme paire. a, tronc commun de l'artere
souclaviere & de la carotide droite. b, la soucla-
viere droite. c, la carotide droite. d, la veine mam-
maire droite. e, l'artere mammaire droite. f, ra-
meau péricardio-diaphragmatique de la mammaire
droite. g, rameau qui se distribue au péricarde &
aux glandes placées sous la veine cave. h, rameau
qui accompagne le nerf diaphragmatique. i, ra-
meau superficiel qui se distribue au poumon. k, d'au-
tres au péricarde. l, rameau de l'artere diaphrag-
matique droite. n, anastomose de l'une & l'autre
artériole qui accompagne ce nerf. o, rameau de
l'artere diaphragmatique au diaphragme. p, anas-
tomose de la mammaire avec les rameaux de la dia-
phragmatique. q, l'artere thymique droite. r, l'ar-
tere péricardine postérieure supérieure. s, l'artere
thymique gauche postérieure. t, la veine thymique
droite. u, rameau des arteres mammaires qui sort
du thorax. x, division de la mammaire interne.
y, rameau externe ou l'épigastrique. z, rameau qui
se distribue aux tégumens extérieurs de la poitrine.
1, rameau abdominal, ou l'épigastrique intérieur.
2, l'extérieur, ou la muscle phrénique. 3, rameau
intérieur de la mammaire, ou le phrénico-péricar-
dien. 4, rameau au médiastin. 5, petit rameau au
péricarde. 6, petit tronc qui se porte au diaphrag-
me. 7, les arteres coronaires antérieures figurées
en passant. 8, la veine thyroïdienne inférieure
droite. 9, la veine thyroïdienne inférieure gauche.
10, rameau qui se distribue à la trachée-artere. 11,
un autre à l'œsophage. 12, un autre à la
corne droite du thymus. 13, la carotide gauche. 14, la
souclaviere gauche. 15, les deux rameaux de la
thyroïdienne inférieure. 16, la vertébrale gauche.
17, la mammaire. 18, un de ses rameaux au média-
stin qui accompagne le nerf diaphragmatique. 19,
rameau thymique gauche. 20, division de la mam-
maire gauche. 21, rameau phrénique ou péricardin
gauche. 22, rameau épigastrique. 23, la veine
souclaviere gauche. 24, la jugulaire gauche. 25, la
mammaire gauche. 26, rameau thymique gauche.
27, rameau superficiel. 28, la veine bronchiale
gauche. 29, rameau thymique. 30, rameau mé-
diastin. 31, rameau bronchial. 32, la veine thy-
roïde moyenne gauche.

PLANCHE XVI. n°. 2.
Détail des arteres de la poitrine.

Fig. 2. L'aorte inclinée sur la gauche, afin qu'on puisse
mieux voir les arteres bronchiales du même côté,
d'après Haller. A B C, le poumon droit. A, le lobe
inférieur, B, le supérieur; C, le moyen. D E, le
poumon gauche. D, le lobe inférieur. E, le lobe
supérieur. F F, l'œsophage. G G G, l'aorte. H,
H, H, les rameaux qu'elle jette en-dedans; le bas
ventre figuré en passant. J, l'arc de l'aorte. K, le
tronc de la souclaviere & de la carotide droite.
L, la souclaviere droite. M, la carotide droite.
N, la gauche. O, la souclaviere gauche. P, le pé-
ricarde recouvert postérieurement de la plevre.
Q Q, le médiastin postérieur. S, l'azigos. T, le
rameau intercostal supérieur. U, U, veines inter-
costales. Y, tronc droit. Λ, la trachée-artere.
Σ, la bronche droite. a, veine bronchiale gauche.
b, tronc qui s'insere au-delà de l'aorte dans les es-
paces intercostaux. c, rameau à l'œsophage; d, à
la trachée-artere; e, ensuite à l'œsophage; f, au
même; g, dans les tuniques de l'aorte. h, l'artere
péricardine postérieure supérieure, qui vient de la
souclaviere gauche, & qui se distribue à la trachée-
artere & à l'œsophage. i, la même qui vient de la

souclaviere droite, & se distribue au tronc de l'aorte
& à la trachée-artere. m, intercostale supérieure
qui en sort & se porte vers l'intervalle de la seconde
& de la troisieme côte. n, n, les bronchiales qui
se distribuent aux poumons. o, une partie de la
bronchiale gauche. p, p, p, les arteres intercosta-
les. r, l'autre artere œsophagienne. s, veine de
l'azigos à l'aorte. t, veine bronchiale droite de
l'azigos. u, d'autres petites arteres œsophagiennes.
x, rameau de l'artere r. y ζ, la plus grande artere
œsophagienne. 1, l'artere œsophagienne. 2, une
autre veine. 3, une troisieme. 4, une quatrieme.
Fig. 3. Une partie de la mammelle, d'après Nuck. A A,
B B, la peau coupée. C C C, la partie glanduleuse
de la mammelle. d, d, d, d, racines capillaires des
tuyaux laiteux. e, e, e, trois de leurs troncs. ff,
anastomoses de ces troncs entre eux. g, la papille
percée de plusieurs trous.
4. Les vésicules d'un rameau bronchial; d'après Bidloo.
A, rameau bronchial séparé de son tronc. B, B, ses
petits rameaux. C, C, les vésicules qui terminent
ces rameaux. D, vésicules séparées de différentes
figures qui sont recouvertes de vaisseaux sanguins
& d'autres vaisseaux qui s'entrelacent les uns avec
les autres.

PLANCHE XVII.
Le cœur, d'après Senac.

Fig. 1. La face convexe du cœur; mais il a été forcé par
la cire dont il a été rempli : on ne pouvoit faire
voir autrement la figure naturelle des sacs. L'injec-
tion n'a pas conservé la proportion exacte des
vaisseaux; ils ont été diversement forcés. L'aorte
c, par exemple, paroît moins grosse que l'artere
pulmonaire. La veine cave supérieure B a été
trop dilatée; les proportions manquent de mê-
me dans les arteres coronaires : à mesure que les
ventricules ont été dilatés, ces arteres se sont allon-
gées : à leurs extrémités, de même que dans leur
cours, elles sont marquées par des points; ce sont
ces points qui les distinguent des veines. A, l'oreil-
lette droite remplie de cire : il ne paroît aucune
dentelure, quoiqu'il y en ait quelque trace dans
l'état naturel. B, la veine cave supérieure qui est
continue avec l'appendice à sa partie postérieure.
C, l'aorte qui vient de derriere l'artere pulmonaire,
& se courbe en montant. D, l'artere pulmonaire,
E, l'oreillette gauche, qui est plus élevée que la
droite. F, la veine pulmonaire antérieure. I, I, les
valvules de l'artere pulmonaire, qui avoient été
poussées dans les sinus par l'injection, & qui pa-
roissoient au-dehors. g, branche antérieure de l'ar-
tere pulmonaire gauche. h, artere coronaire droite.
i, i, veines innominées qui débouchent dans l'oreil-
lette par leurs troncs. k, k, la veine qui accompagne
l'artere. L, la branche antérieure de l'artere coro-
naire, qui passe à la partie postérieure par la pointe
du cœur. m, m, m, m, m, m, arteres qui rampent
sur les oreillettes & les grands vaisseaux. Il n'est pas
douteux qu'il n'y ait des variations dans les vaisseaux
coronaires; il est peu de sujets où on trouve ces
vaisseaux exactement les mêmes : mais c'est dans les
branches que se présentent les variations. Les troncs
en général sont peu différens; les principales divi-
sions sont aussi moins variables. Mais on ne finiroit
jamais si l'on vouloit marquer toutes les différences
qui sont très-fréquentes dans les vaisseaux. Il faut
cependant observer ces différences pour établir ce
qui est le plus général; elles peuvent d'ailleurs nous
découvrir quelques usages particuliers ou quelques
vues de la nature.
2. La face applatie du cœur, & les oreillettes remplies.
Les ventricules & les vaisseaux coronaires sont aussi
remplis. Le sinus de la veine coronaire a été forcé
par l'injection. A, oreillette ou sac gauche dont la
surface supérieure est toujours oblique. B, le sac
droit qui est plus court que le sac gauche. C, la
veine pulmonaire gauche & postérieure. D D, le

finus coronaire qui a été trop dilaté par la cire. E, la veine pulmonaire droite poſtérieure du ſac gauche. F, la veine cave inférieure qui avoit été liée, & dont l'orifice paroît plus petit que dans l'état naturel. G G G, adoſſement des ſacs qui ſont liés par un plan extérieur des fibres communes à l'un & à l'autre. H, embouchure du ſinus coronaire dans l'oreillette droite. I, veine innominée avec les branches o, o, o, o. L, l'artere coronaire qui vient de l'autre face du cœur. a, a, a, a, a, a, a, branches des arteres coronaires ſur la ſurface du cœur. b, b, b, veine qui marche le long de la cloiſon. c c c, ſeconde veine qui n'a qu'une artere qui l'accompagne. d, d, deux autres veines. e e e, branche où ſe réunit la veine. f, f, f, f, extrémités ar-térielles qui marchent tranſverſalement. g, g, bran-ches veineuſes ſur leſquelles paſſe une branche artérielle a en forme d'anneau. h, h, h, h, veines qui ſe répandent ſur les ſacs. i, i, i, i, i, i, arteres qui rampent ſur les ſacs. o, o, o, o, branches de la veine innominée i. On voit dans cette figure ſi les arteres coronaires par leurs extrémités ſe joignent & forment un anneau, comme Ruiſch le prétend; elles ſont ici fort éloignées.

Fig. 3. Les fibres muſculaires du cœur & leurs contours; pour cela on a durci un cœur par la coction, on a auparavant rempli ſes cavités de charpie. A, l'artere pulmonaire qui paroît relevée à la racine, parce que le ventricule droit eſt rempli. B, l'aorte. C, la pointe du ventricule gauche avec ſes fibres en tour-billon : mais ce tourbillon ne peut pas être bien repréſenté ici, à cauſe de la petiteſſe de la pointe reſſerrée par la coction : c'eſt une eſpece d'étoile avec des rayons courbes qui ſortent du centre ou qui s'y rendent. D, la pointe du ventricule droit; elle eſt en général moins longue que la pointe du ventricule gauche. E, le ventricule droit vû par ſa face convexe ou ſupérieure. F, le ventricule gauche vû de même. g g g, le ſillon qui termine ou unit les deux ventricules. Les fibres externes s'élevent ici en petites boſſes près du ſillon, parce que les ventricules ſont remplis, & que la cloiſon n'a pas prêté autant que les fibres : c'eſt pour cela qu'on ne voit pas bien la continuité apparente de celles du ventricule droit avec celles du ventricule gauche; mais cette conti-nuité n'eſt pas douteuſe; on n'a qu'à enlever de petites lames, on verra qu'elles partent du bord du ventricule droit, pour s'étendre ſur le gauche. h, h, h, le côté du ventricule gauche : c'eſt ſur ce côté que ſont les fibres droites ou approchantes des droites, lorſqu'il y en a dans le cœur. Ces fi-bres forment une couche ſi mince, qu'on les em-porte facilement en élevant la membrane qui les couvre.

4. La face applatie ou inférieure du cœur. A, A, les fibres qui ſont à la racine des oreillettes. B, la cloiſon des oreillettes. C, le ventricule gauche. D, le ventricule droit. e, la pointe du ventricule gauche. f, la pointe du ventricule droit. g, g, g, le ſillon qui termine les deux ventricules.

PLANCHE XVII. n°. 2.
Détail du cœur.

Fig. 5. L'intérieur du ventricule gauche. Pour cela, on a fait une ſection par l'aorte, & on l'a pouſſée le long de la cloiſon : il n'y a que cette ſection qui puiſſe montrer la grande valvule, & laiſſer les pi-liers dans leur entier. A, la grande valvule mitrale qui ſurpaſſe de beaucoup celle qui eſt cachée deſ-ſous. B, ſciſſure qu'on a été obligé de faire pour étendre le ventricule & l'y montrer. C, autre ſciſ-ſure qui a été néceſſaire pour la même raiſon. D, troiſieme ſciſſure qu'on a faite à la pointe. E, eſpace liſſe & poli, qui eſt ſous l'aorte. F g, f G, piliers d'où partent les fibres tendineuſes dont on a repréſenté l'entrée dans la valvule. a, a, a, bandes ou cordons tendineux auxquels la valvule eſt atta-chée. b, b, b, b, filamens tendineux qui rampent dans la valvule, & qui vont joindre ceux qui viennent

de la racine de cette valvule. d, d, d, d, d, d, ra-cines de piliers, & les colonnes avec leurs aires. On voit au bas des piliers les colonnes, les faiſ-ceaux, les filamens, les aires, les foſſettes dont le ventricule eſt couvert. Il n'y a rien ſur cette ſur-face qui ne ſoit repréſenté d'après nature juſqu'aux parties les plus petites.

Fig. 6. On a repréſenté dans les figures précédentes tout ce qui eſt ſous l'aorte, les valvules ſygmoïdes & leur ſtructure, les cordons auxquels ſont attachés les valvules auriculaires, la façon dont ſe termi-nent les colonnes à ce cordon. Comme ce cœur avoit été dans l'eau alumineuſe, le tiſſu avoit été reſſerré. A A, eſpace liſſe & poli qui eſt ſous l'aor-te. B, pilier avec ſes filets tendineux qui vont au reſte de la valvule f qui a été déchirée. C, autre pilier avec quelques filets tendineux qui va à un reſte g de la valvule. D D D, ce qui manque ici a été repréſenté dans la précédente figure. a, a, a, valvules ſygmoïdes avec leurs tubercules; on a omis le ſinus. b b b, cordon qui eſt ſous ces val-vules; il eſt un peu plus large dans l'état naturel, & plus proche du fond des valvules. c, c, c, c, c, colonnes, faiſceaux, filamens & foſſettes. d, d, d, d, cordon des valvules mitrales. e, e, e, inſertion des fibres des colonnes ſous ce cordon. i, h, embou-chures des arteres coronaires.

7. La ſtructure des valvules ſygmoïdes. a, le tuber-cule. b, foſſe au ſecond tubercule qui eſt deſſous. c, d, les angles que forment les cornes. Toutes les fibres qu'on voit dans cette figure ſont muſculaires. e, f, arteres coronaires.

8. Une valvule ſygmoïde priſe d'un autre ſujet. a, tu-bercule. b, c, les cornes.

PLANCHE XVIII.
Quelques parties du bas-ventre, d'après Haller.

A B, le lobe droit du foie incliné à droite. Γ, le lobe gauche. Δ, le lobe de Spigelius. C, la véſicule du fiel. D, le rein droit. E, l'eſtomac élevé en-haut. F, l'œſophage. Θ, une portion de l'épiploon gaſtro-colique. G, le pylore. H, la portion deſcendante du duodénum. K, ſa partie gauche & l'origine du méſentere. L, le rein gauche. M, la rate dans ſa ſituation naturelle. N, la face antérieure du pan-créas. O, la face poſtérieure du pancréas. P, l'ar-tere méſentérique qui paſſe derriere le duodénum & devant le pancréas. Q, l'artere colique moyenne. R, le tronc de la cæliaque. S, l'artere coronaire ſupérieure. Φ, Φ, les rameaux méſentériques de la veine porte. T, la veine porte pouſſée ſur la gau-che. U, rameau droit de l'artere cæliaque. X, ſon tronc hépatique. Y, la duodénale. Z, l'artere gaſ-tro-épiploïque droite qui côtoye la grande cour-bure de l'eſtomac. a, a, les deux arteres pylori-ques inférieures. b, la grande artere pancréatico-duodénale, qui côtoye la partie cave de la courbure. c, les rameaux qu'elle jette au duodénum, Y au pancréas. ε, ſes anaſtomoſes avec les petites pylori-ques. d, la pancréatique. e, l'inſertion de l'artere de la ſplénique dans la pancréatico-duodénale. c f, rameau d'une branche de la méſentérique qui s'ouvre dans cette même artere d. g, lieu de l'inſer-tion de la premiere duodénale. h, l'artere ſpléni-que. i, les rameaux pancréatiques. k, les rameaux gaſtriques poſtérieurs. l, l, l, les rameaux ſpléni-ques. m, l'artère gaſtro-épiploïque gauche. n, ſes anaſtomoſes avec la droite. o, o, les vaiſſeaux courts.

PLANCHE XVIII. n°. 2.
Les reins, d'après Haller.

Fig. 2. A, le rein droit. B, le rein gauche. C, la capſule droite. D, la capſule gauche. E, une de ſes parties un peu élevée pour voir les vaiſſeaux poſtérieurs. F, grand ſillon de la capſule. G, le même dans la capſule droite. H, H, les appendices du diaphragme.

J J le centre tendineux du diaphragme. K, K, les portions du diaphragme qui fortent des côtes. L , ligament fufpenfoire du foie. M , trou de la veine cave N & de l'œfophage. O , le fpoas gauche. P , l'uretere du même côté. R, l'inteftin rectum repréfenté en paffant. Q, l'uretere droit. S, S, une partie de la graiffe rénale. T, l'aorte. U, la veine-cave à fa fortie du foie. O, l'artere phénique. Y, rameau droit. Z, rameau capfulaire antérieur. a, les poftérieurs. b, rameau au diaphragme. c, rameaux des mammaires qui paroiffent un peu dans l'étendue du diaphragme. d, rameau droit de l'appendice. e, anaftomofe des arteres diaphragmatiques. f, rameau gauche de la phrénique. g g, les capfulaires antérieures de la diaphragmatique. h, l'œfophagienne. i, i, rameaux à l'un & à l'autre tendon; k k, à l'appendice. Γ, rameau qui perce le diaphragme pour aller au thorax. O, anaftomofe ou arc des vaiffeaux droit & gauche dans le tendon. l, rameau au ligament fufpenfoire. Λ, veine phrénique droite. Ξ, la gauche. m, l'artere cœliaque. n, la méfentérique fupérieure. o, l'appendicale droite qui vient de l'aorte. p, la premiere capfulaire gauche poftérieure. q, l'appendicale qui vient de l aorte. Σ, la capfulaire poftérieure droite. r, la feconde capfulaire poftérieure gauche. s, fa capfule antérieure gauche. t, l'artere rénale gauche, u, rameau adipeux qui vient du tronc. w, l'artere rénale droite. Φ, l'artere capfulaire droite antérieure de la rénale. Ψ, la veine qui l'accompagne. x x, les arteres aux glandes lombaires. y, l'artere adipeufe droite de la rénale. ƶ, l'artere fpermatique droite. 1, l'adipeufe qui en fort. 2, l'ureterique fupérieure de l'aorte. 3, le grand rameau adipeux inférieur. 4, le rameau qui va aux tefticules. 5, la fpermatique gauche. 6, les adipeufes qui en fortent. 8, rameaux aux tefticules. 9, l'adipeufe poftérieure qui vient de la capfulaire. 10, l'artere méfentérique inférieure. 11, 11, les iliaques communes. 12, 12, les externes. 13, 13, les internes. 14, 14, les épigaftriques. 15, l'artere facrée. 16, l'ureterique gauche. 17, l'ureterique droite inférieure. 18, la veine facrée. 19, la veine capfulaire droite. 20, la veine rénale gauche. 21, la capfulaire gauche de la rénale. 22, l'adipeufe de la même. 23, la fpermatique de la même. 24, la premiere rénale droite. 25, la feconde. 26, la fpermatique qui en fort. 28 & de la veine cave. 29, le fommet de la veffie. 30, l'ouraque. 31, les arteres ombilicales.

Fig. 3. Les inteftins en fituation, d'après le même. A A, la partie inférieure du foie élevé en-devant. B B, la véficule du fiel. C, la veine ombilicale. D, le petit lobe de Spigélius. E E, l'eftomac. G, le pylore. K K, l'épiploon gaftro-colique. O O, limite dans le colon, de laquelle provient l'épiploon gaftro-colique & le colique. Q Q, le petit épiploon. S S, partie du méfocolon. T T, différentes parties du colon. U, fecond coude du duodénum prefque tranfverfe. X, troifieme coude du duodénum qui reçoit le canal cholédoque. Y, ligament ou membrane qui va de la véficule au colon. Z a, ligament hépatico-rénal. Z, limite gauche de ce ligament. a, fa limite droite. b b, le rein droit couvert par le péritoine. c, l'orifice de Winflow, par lequel on fouffle le petit épiploon. d d, le colon avec les appendices graiffeufes. e, e, les inteftins grêles. f f, la partie du pancréas qui s'infinue dans les courbures du duodénum.

PLANCHE XIX.

Parties de l'eftomac, du foie & des parties voifines, d'après Kulm.

Fig. 1. a b c d 1, le pancréas. a, a, a, a, les grains glanduleux du pancréas. b, b, b, b, les petits conduits qui de ces grains fe rendent dans le conduit commun. d 2 f e, le commencement du duodénum. e, l'orifice commun du conduit pancréatique & du canal cholédoque dans cet inteftin. f f,

Anatomie.

l'inteftin ouvert pour voir cet orifice. g, le pylore. h, l'eftomac. i, l'orifice cardiaque. k, le foie. l, la véficule du fiel. m, le conduit ciftique. n, le conduit hépatique. o, le canal cholédoque. 1, 1, les vaiffeaux courts. 2, 2, 3, la rate. 3, l'artere fplénique. 4, l'épiploon. 5, le diaphragme. 6, le rein.

Figure 2. *La partie concave du foie, d'après Reverholt.*

A A, la face interne du foie. B, le petit lobe du foie. C, la fciffure du foie. D, la veine ombilicale. E, l'artere hépatique. F, fon rameau qui produit la ciftique. G, la veine-porte. H, les nerfs hépatiques. I, la veine-cave. K, la véficule du fiel. L, le conduit ciftique. m, le conduit hépatique. n, le canal cholédoque. o, glandule ciftique. p, groffe glande placée fur la veine-porte, ou fur le conduit ciftique. q, vaiffeaux lymphatiques de la véficule. r, r, r, vaiffeaux lymphatiques qui proviennent de la partie concave du foie.

Figure 3. *La face concave du foie, d'après le même.*

A A A, une partie du fternum avec fes cartilages, B, l'appendice xiphoïde. C C, le foie. D, la véficule du fiel. E, la veine ombilicale. F, ligament fufpenfoire du foie. g, g, g, vaiffeaux lymphatiques du côté droit. h, h, ces vaiffeaux coupés où ils s'uniffent en perçant le diaphragme. i, i, vaiffeaux lymphatiques provenans de la partie gauche du foie.

Figure 4. *La rate dépouillée de fes membranes, d'après Bidloo.*

A, l'artere. B, la veine; l'une & l'autre remplies de cire. a, b, ramifications de l'artere & de la veine. C, C, veftiges de la capfule. D, prolongemens & plexus de nerfs. E, petites fibres qui partent de la membrane propre de la rate. F, veftiges des cellules rompues. G, capillaires des vaiffeaux lymphatiques.

Figure 5. *Une portion de l'inteftin jejunum renverfé, d'après Ruifch.*

A, fauffes glandes miliaires, fituées dans les rides, ou environnées de brides. B, ces glandes, fans être environnées de brides.

Fig. 6. *d'après Peyer.* A A, l'extrémité de l'iléon ouverte & dilatée de maniere qu'on le voye en dedans. C C, la valvule de Bauhin. D D, portion du colon coupée. E, E, e, e, e, glandes folitaires. F F, l'inteftin cœcum entier. G G, le même renverfé pour montrer les glandes.

Figure 7. *Les veines lactées, d'après Heifter.*

A A A, une partie de l'inteftin jejunum. B, B, B, un grand nombre de racines de veines lactées. C, C, C, C, leur diftribution dans le méfentere. D, D, D, D, les glandes les plus confidérables du méfentere.

PLANCHE XX.

Le rein.

Fig. 1. *d'après Nuck.* A, le rein droit. B, l'artere émulgente. C, diftribution des nerfs dans ce rein. D, la veine émulgente. E, E, les vaiffeaux lymphatiques. F, l'uretere. G, le baffinet dilaté. H, retréciffement de l'uretere. I, une pierre qui s'eft trouvée dans la partie dilatée. G K, les vaiffeaux fanguins de l'urethre.

Figures 2. & 3. *Le rein coupé en deux, d'après Bertin.*

Fig. 2. B, B, les papilles rénales. C, C, les glandes fituées entre ces papilles.

3. A A, diftribution des arteres dans le rein, lefquelles font continues aux tuyaux qui compofent B B les papilles.

Figure 4. *La moitié du rein coupée de maniere qu'on y puiffe voir la diftribution des vaiffeaux fanguins, d'après Ruifch.*

A, la face extérieure du rein, dans laquelle les vaiffeaux fe diftribuent en ferpentant. B, la face interne du

E ij

rein, dans laquelle on voit les vaiſſeaux ſanguins remplis de cire ſe diſtribuer de la même maniere que ci-deſſus. C, les papilles rénales. D, le baſſinet. E, la cavité du baſſinet, dans laquelle les papilles ſéparent l'urine.

Fig. 5. *d'après Duverney.* A, la veſſie, ſur laquelle on obſerve les fibres longitudinales & tranſverſes de ſa membrane muſculaire. B, l'ouraque. C, coupe de la veſſie. D, paroi intérieure de la veſſie. E, le vérumontanum, où on obſerve les orifices des véſicules ſéminaires. F, les orifices des glandes proſtates, qui s'obſervent ſur les parties latérales du vérumontanum. G, les parois intérieures de l'urethre. H, les glandes proſtates. I, origine des corps caverneux. K, le muſcle iſchio caverneux. M, coupe du muſcle bulbe caverneux. N, glandes de Cowper. O, le conduit de ces glandes. P, l'orifice de ces conduits dans l'urethre. Q, coupe du tiſſu ſpongieux de l'urethre. R, la foſſe naviculaire. S, coupe du tiſſu ſpongieux des corps caverneux. T, le gland. V, orifice des ſinus muqueux de l'urethre. X, coupe du tiſſu ſpongieux·du gland continu au tiſſu ſpongieux de l'urethre. Y, l'orifice du gland.

PLANCHE XXI.

La verge vûe de différentes manieres.

Fig. 1. La verge dépouillée de la peau, deſſéchée après l'avoir embaumée, & vûe dans ſa partie inférieure, d'après *Ruiſch.* A, ſuperficie du tiſſu cellulaire, dépouillée de l'enveloppe extérieure épaiſſe & nerveuſe : ce tiſſu cellulaire prend le nom de membrane adipeuſe, lorſqu'il eſt rempli de graiſſe. B, le corps ſpongieux d'un côté. C, le conduit urinaire. D, la ſurface interne de l'enveloppe épaiſſe & nerveuſe, dépouillée du tiſſu cellulaire. F, le gland, ſur la ſuperficie duquel on ne voit aucune papille, parce qu'elles ont diſparu en ſéchant. G, épaiſſeur du tiſſu cellulaire après l'avoir gonflé. H, tête du tiſſu cellulaire. I, la cloiſon qui s'obſerve entre les deux corps caverneux.

Figure 2. *La verge vûe par ſa même face ſupérieure, dont les veines & la ſubſtance caverneuſe ont été remplies de mercure, d'après Heiſter.*

A, le tronc de la veine de la verge, par laquelle le mercure a été introduit, après avoir détruit la valvule de cette veine. B, B, diviſion de cette veine en deux branches principales vers la partie moyenne de la verge. C, C, la diſtribution de ces branches en pluſieurs rameaux, ſurtout proche la couronne du gland. D, D, diſtribution merveilleuſe de petits rameaux ſur le gland. e, e, e, e, certains vaiſſeaux plus petits, plus grands & très-gros, qui ſe diſtribuent ſur différens endroits. F, la fin de l'urethre par où ſort l'urine. G, le cordon avec lequel la verge a été liée après qu'on y a eu introduit le mercure. H, la partie poſtérieure de la verge coupée.

Figure 3. *La partie inférieure de la même verge, d'après Heiſter.*

A, le petit frein de la verge couvert d'une infinité de petits vaiſſeaux. B, B, la couronne & le col de la verge, rempli d'un grand nombre de vaiſſeaux. C, C, toute la partie inférieure du gland couvert, comme la ſupérieure, de petits vaiſſeaux très-fins & tortueux. E, E, les deux corps caverneux de la verge, entre leſquels l'urethre eſt ſituée & environnée d'un nombre prodigieux de vaiſſeaux qui communiquent & s'entrelacent de diverſes manieres. F, la fin de l'urethre. G, cordon avec lequel on a lié la verge. H, la partie poſtérieure de la verge coupée.

Figure 4. *La verge vûe dans la partie inférieure, & le canal de l'urethre coupé, &c. d'après Morgagni.*

A A, le corps ſpongieux de l'urethre coupé dans ſa longueur pour voir ſa cavité. D, le plus grand des petits canaux de l'uretere ouvert & étendu ; on voit auſſi tout le long du canal un grand nombre d'orifices de pareils canaux. E, ligament ſuſpenſoire de la verge. F F, la membrane qui recouvre la verge, & qui eſt continue à ce ligament. g, une partie de cette membrane ſéparée de la ſurface des corps caverneux, & tirée en bas. H, partie du prépuce tiré en arriere, où l'on voit I le frein & quelques glandes ſur le frein même. K, la couronne du gland, & ſes glandes ſébacées.

PLANCHE XXI. n° 2.

Détail de la verge.

Fig. 5. *d'après Graaf.* A, les vaiſſeaux ſpermatiques coupés tranſverſalement. B, ces mêmes vaiſſeaux repréſentés confuſément. C, diſtribution de l'artere ſpermatique dans le teſticule. D, D, diſtribution de la veine ſpermatique ſur les parties latérales du teſticule. E, la tunique albuginée. F, une partie de la tunique vaginale emportée. G, la plus groſſe partie de l'épididime. H, partie moyenne de l'épididime. I, la plus petite partie de l'épididime. K, la fin de l'épididime, ou le commencement du canal déférent. I, ce canal coupé.

Fig. 6. *d'après le même.* A, l'artere ſpermatique. B, diviſion de cette artere en deux rameaux. C, C, diſtribution du gros rameau au teſticule. D, D, diſtribution du petit rameau au teſticule. E, la plus groſſe partie de l'épididime adhérante au teſticule. F, l'épididime renverſé pour y découvrir la diſtribution de l'artere. G, la fin de l'épididime. H, une portion du canal déférent.

Fig. 7. *d'après le même.* Cette figure & la ſuivante repréſentent la communication des véſicules ſéminaires avec le canal déférent, telle qu'on la découvre dans le corps humain. A, A, partie épaiſſe & étroite des canaux déférens. B, B, partie des canaux déférens, moins épaiſſe & plus large. C, C, extrémité retrécie des canaux déférens, laquelle s'ouvre par un orifice étroit dans les véſicules. D D, col membraneux des véſicules, ſépare en deux parties, de ſorte que la ſemence de l'une de ces véſicules ne peut paſſer dans l'autre, que lorſqu'elle eſt parvenue dans l'urethre. E, E, les véſicules gonflées d'air pour y découvrir tous leurs contours. F, F, vaiſſeaux qui ſe rendent aux véſicules ſéminaires. G, G, membranes qui retiennent les véſicules ſéminaires & les vaiſſeaux déférens dans leur ſituation. H, H, vaiſſeaux ſanguins, qui ſe diſtribuent ſur les parties latérales des canaux déférens, & qui les embraſſent par leurs ramifications. I, le vérumontanum. K, ouvertures des conduits des proſtates dans l'urethre. L, coupe des proſtates. M, l'urethre ouverte.

Fig. 8. *d'après le même.* A, B, C, D, E, F, G, H, comme ci-deſſus.

Figure 9. *Le teſticule, d'après Heiſter.*

A, la membrane albuginée ſéparée pour découvrir. B, B, les vaiſſeaux ſéminaires du teſticule, fins comme des cheveux, deſquels tout le teſticule paroît compoſé.

PLANCHE XXII.

La matrice.

Fig. 1. *d'après Haller.* A, la matrice. B, ſon épaiſſeur. C, ſon col ouvert de côté. D, éminence formée par ſon orifice. E, les valvules de ſon col, qui ſe ſont trouvées dans ce cadavre plus confuſes qu'elles ne ſont d'ordinaire. F, les œufs de Naboth. G, le ligament rond. H, la trompe du côté droit. I, ſes franges. K, l'ovaire en ſituation. L L, différens petits œufs entiers & diſſéqués. M, les vaiſſeaux des grandes aîles. N, l'ovaire gauche couvert de cicatrices. O, une portion du péritoine, dont les vaiſſeaux ſont des branches des vaiſſeaux ſpermatiques. P, l'artere ſpermatique. Q, le tronc de la veine. R, les petites veines. S, le corps pampiniforme. T, les vaiſſeaux qui ſe diſtribuent à l'ovaire. V, autres vaiſſeaux qui ſe diſtribuent à la ma-

trice. X, la trompe gauche vasculeuse. Y, le ligament large. Z, les franges de la trompe vasculeuse. *a, a*, les ureteres. *b*, les branches d'arteres des hypogaſtriques, qui ſe diſtribuent à la matrice. *c*, plexus formé par les arteres du vagin & celles de la matrice. *d*, la veſſie renverſée. *e*, le vagin. *f*, la partie poſtérieure, dans laquelle les rides légeres qui s'y remarquent, ſont preſque tranſverſes. *g*, taches qui ſe remarquent fort ſouvent dans le vagin. *h, i*, troncs des rides du vagin. *h*, tronc antérieur de ces rides. *i*, autre tronc poſtérieur & plus petit. *k*, partie couverte des papilles très-ſerrées. *l*, parties formées par les valvules. *m*, rides intermédiaires tranſverſes. *n, n*, contours des parties externes de la génération. *o*, embouchure de l'urethre. *p*, les grandes lacunes utérines. *q*, les valvules ſupérieures. *r*, leurs ſinus ſupérieurs. *ſ*, leurs ſinus inférieurs. *t, t*, les grandes lacunes des ſinus ſupérieurs. *u, u*, les lacunes des ſinus inférieurs. *x, x*, les glandes ſébacées qui ſe trouvent là. *y*, le clitoris. *ʒ*, ſon prépuce. *α*, ligne creuſe qui répond au milieu du corps du clitoris. *β*, les lacunes qui ſe remarquent dans cette ligne. *γ*, les lacunes qui ſont ſur les côtés de cette ligne. *δ*, les nymphes. *ε, ε*, les glandes des nymphes.

PLANCHE XXII. n°. 2.

Détail de la matrice.

Fig. 2. *d'après Haller.* A A A, la matrice ouverte poſtérieurement. B B, les ovaires & les trompes. C, C, le vagin ouvert par la partie antérieure. Γ, ſa membrane interne, nerveuſe & ridée. Δ, ſa chair extérieure fibreuſe. D, le petit cercle de l'hymen diſſéqué. E, l'orifice de la matrice crénelé & rude. F, la cloiſon de la matrice compoſée de trois ſommets. G, la colonne antérieure & la plus grande du vagin. H, la poſtérieure. I, les petites valvules du col de la matrice. K, la partie valvuleuſe du vagin, voiſine de la matrice. L, la colonne antérieure & la plus grande du vagin. M, la colonne poſtérieure & la plus petite. N, le caroncule intermédiaire. O, la partie proche de l'hymen, compoſée de valvules circulaires.

Fig. 3. *d'après Kulm.* *c*, la partie de la tête appellée la fontanelle. *f*, le thymus. *g, g*, les poumons. *h*, les vaiſſeaux ombilicaux. *i*, le foie. A, le placenta. B, les membranes du fœtus. *m*, le chorion. *n*, l'amnios. C, le cordon ombilical. *o, o*, les arteres ombilicales. *p*, la veine ombilicale. *q*, l'ouraque.

Figure 4. *Un hymen circulaire & de la forme du calice d'une fleur ; il a été examiné quelques ſemaines après la naiſſance d'une fille, par Huber.*

A A, les grandes levres. La partie ſaillante au haut de la figure, & en-dedans, au-deſſous de la lettre B, le clitoris. Au-deſſous du clitoris, au bord ſupérieur de l'hymen circulaire & de la forme du calice d'une fleur, entre les deux ventricules *b, b* du veſtibule, l'orifice de l'urethre. *b, b*, les deux ventricules du veſtibule. Au centre de la figure, l'hymen circulaire & de la forme du calice d'une fleur, embraſſant de tous côtés l'orifice du vagin. En regardant les bords intérieurs de cet hymen, on voit les petits ſinus, qui s'étendent juſqu'au concours de la lame ſupérieure avec l'inférieure. Au centre de la figure & de l'eſpece de calice que forme l'hymen, la cavité du vagin toute couverte de rides.

Figure 5. *Les parties externes de la génération d'une fille de quatorze ans, d'après le même.*

Autour de *la figure*, les poils des parties naturelles. En ſuivant la figure, depuis ſon point le plus élevé juſqu'à ſon point le plus bas ; la partie ſaillante, au haut de la figure, le clitoris avec ſon prépuce. Au-deſſous du clitoris, à droite & à gauche, une eſpece de frange pliſſée ou de rubans, les nymphes faites comme à l'ordinaire. A droite & à gauche des nymphes, les grandes levres, comme on les voit en A A (*fig. 4.*) Au-deſſous des nymphes & entr'elles, les lacunes, ſituées au haut du veſtibule. A droite & à gauche des lacunes. Au-deſſous, les deux ventricules. Entre les deux ventricules, & tout-au-deſſous, l'orifice de l'urethre. Au-deſſous de l'orifice de l'urethre & des deux ventricules, l'entrée du vagin. Au deſſous, la partie qu'on voit elleptique en-bas, & comme terminée en-haut par un arc circulaire concave, déſignée par la lettre E, fig. 6. l'hymen. Sous la partie elleptique de l'hymen, le corps charnu, qui le ſuit & l'entoure juſqu'à ſon bord le plus élevé, à droite & à gauche où l'on remarque les éminences de ce corps. Au-deſſous de l'éminence du corps charnu, la foſſe naviculaire, qui regne ſur tout le cours de l'éminence du corps charnu. Sous la foſſe naviculaire, & dans la direction du milieu de cette foſſe à l'anus, le périnée. A l'extrémité & à la partie la plus baſſe de la figure, entre les deux éminences qu'on y remarque, l'anus.

Figure 6. *Un hymen contre nature, où s'obſerve une colonne charnue qui diviſe l'entrée du vagin en deux ſegmens inégaux, d'après le cadavre d'une fille âgée de ſept ans, par le même auteur.*

E, l'hymen. Au-deſſus de l'hymen E, au milieu de la ligne circulaire concave, qui le termine à ſa partie ſupérieure, la colonne dont il s'agit. Les autres parties, en ſuivant la figure de haut en bas, comme nous les venons d'expliquer à la figure précédente 5.

Pl. 1.

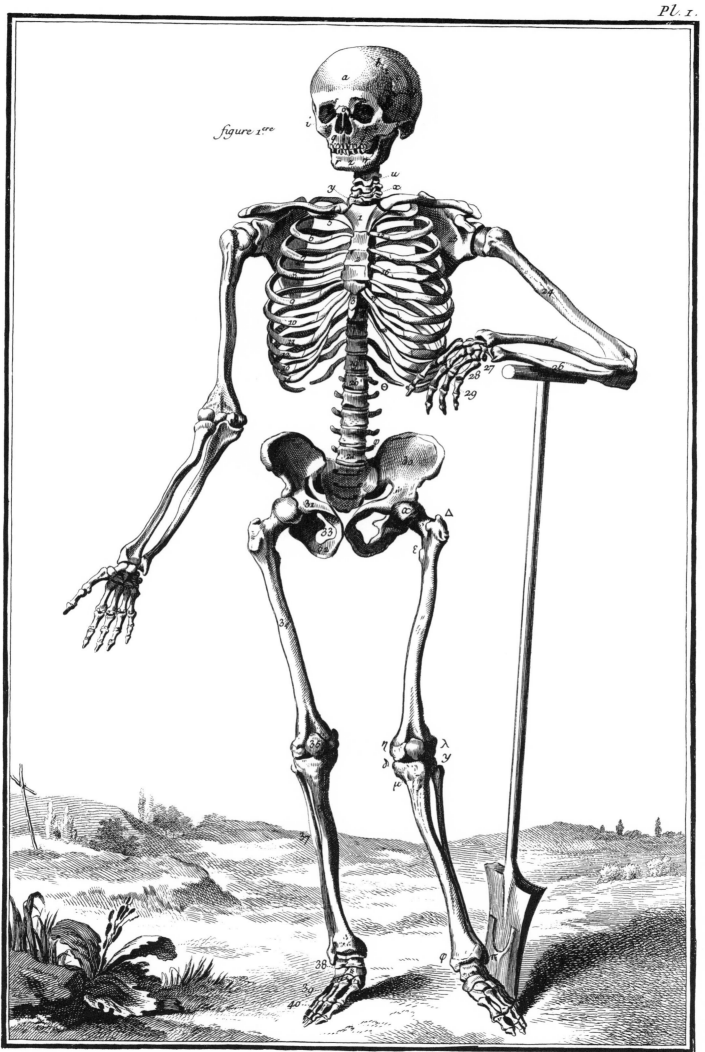

figure 1^{ere}

Anatomie.

Pl. 1. N.º 2.

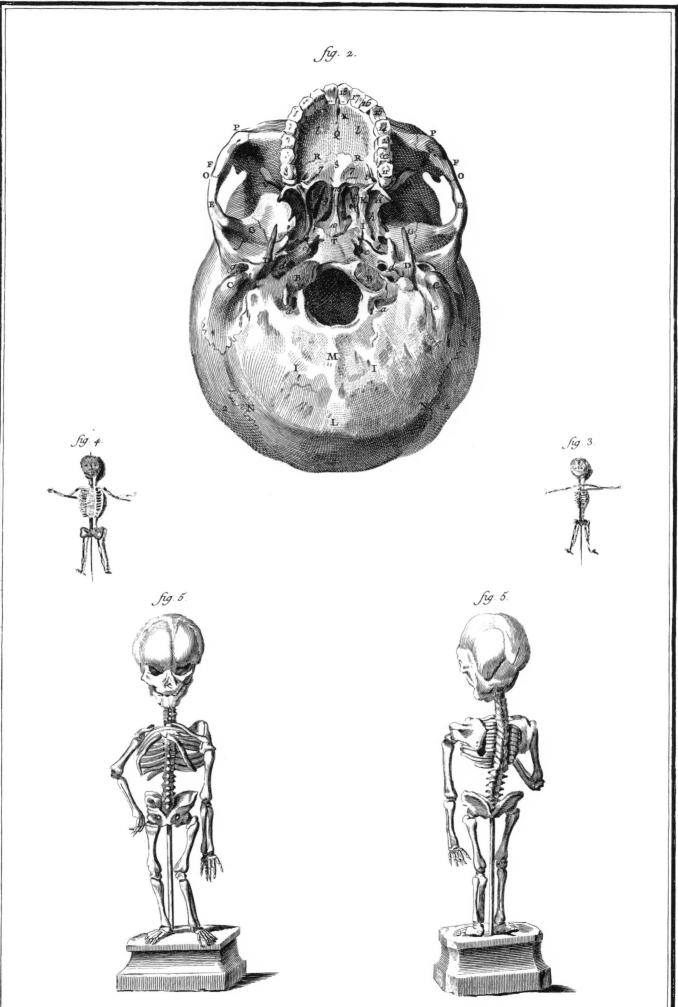

fig. 2.

fig. 4.

fig. 3.

fig. 5.

fig. 5.

Benard Fecit

Anatomie.

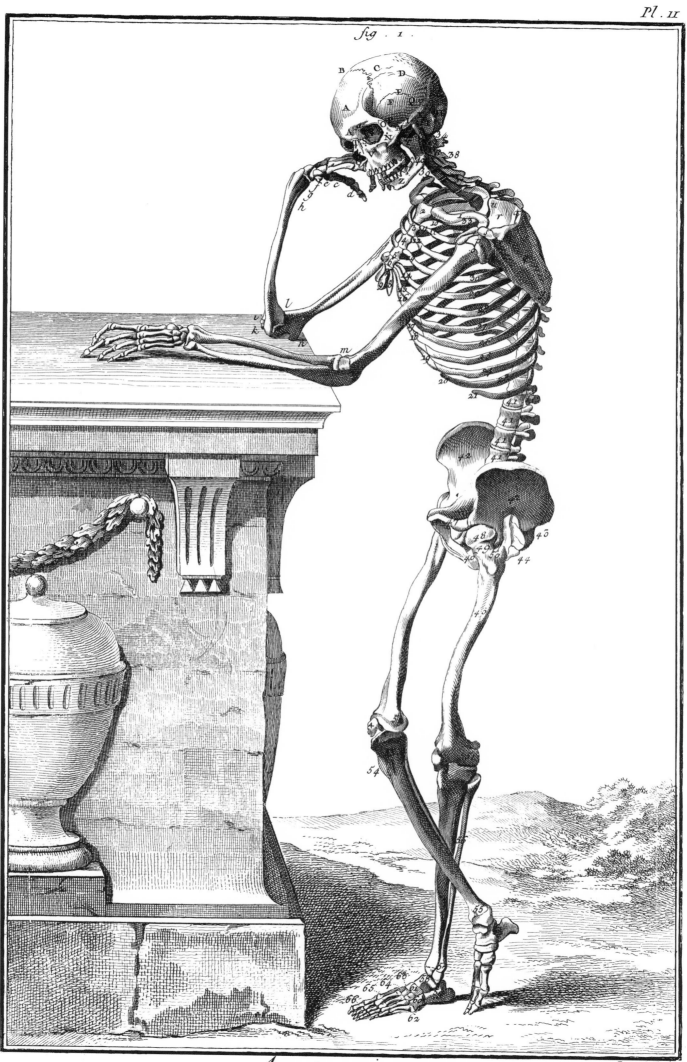

Anatomie.

Pl. II

fig. 1.

Berard Fecit.

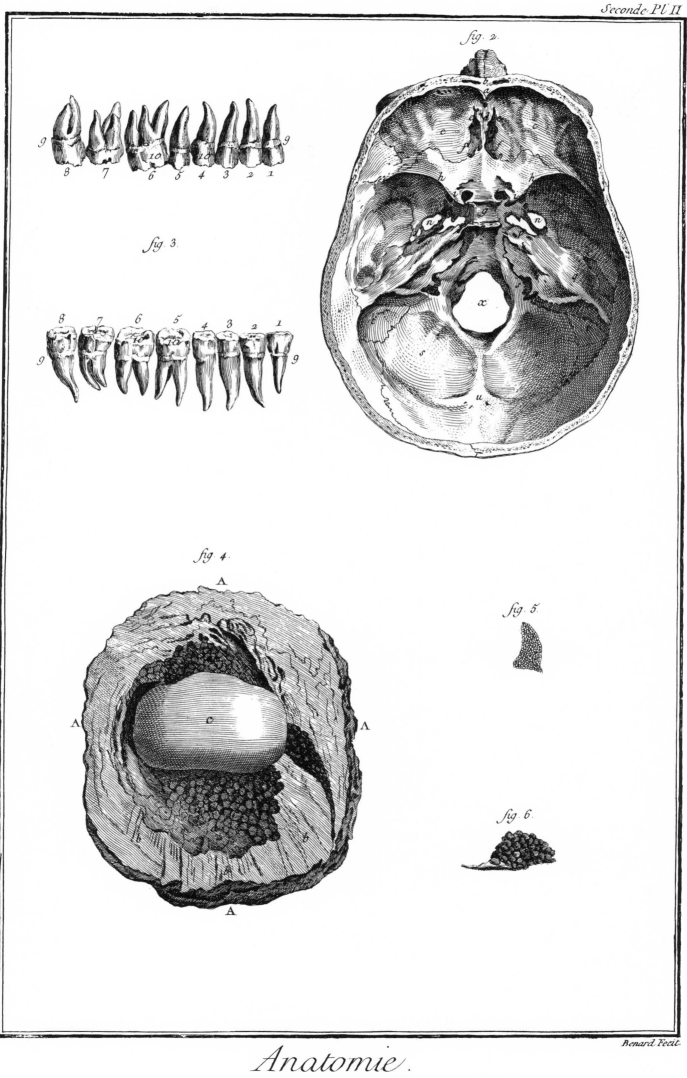

fig. 2.

fig. 3.

fig. 4.

A

A A

A

fig. 5.

fig. 6.

Anatomie.

Benard Fecit.

Pl. III.

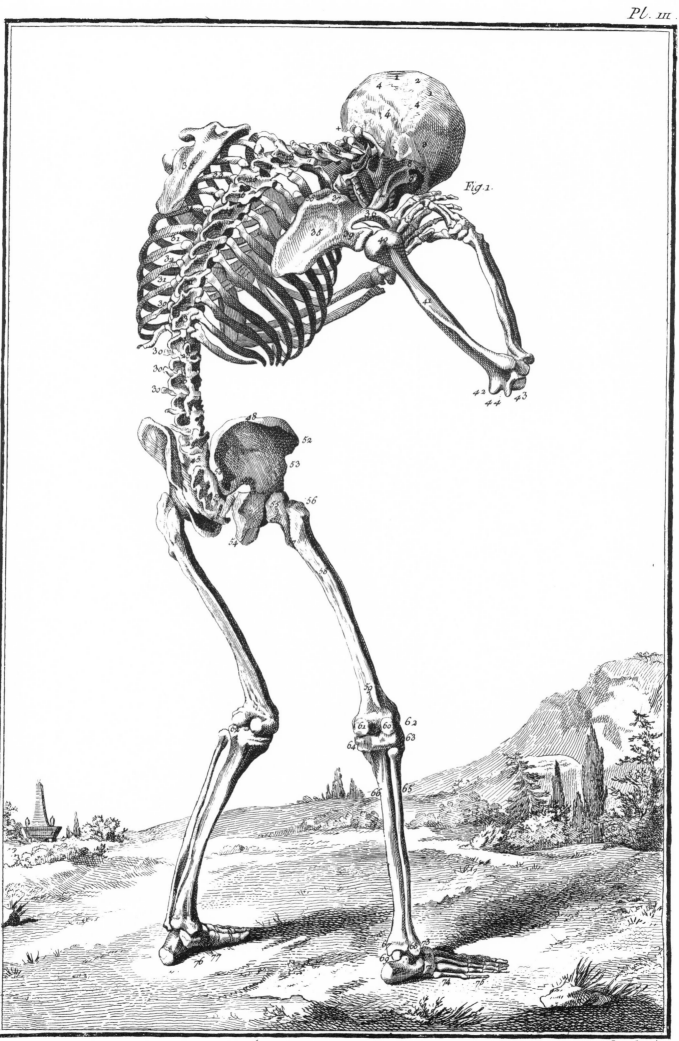

Fig.1.

Anatomie.

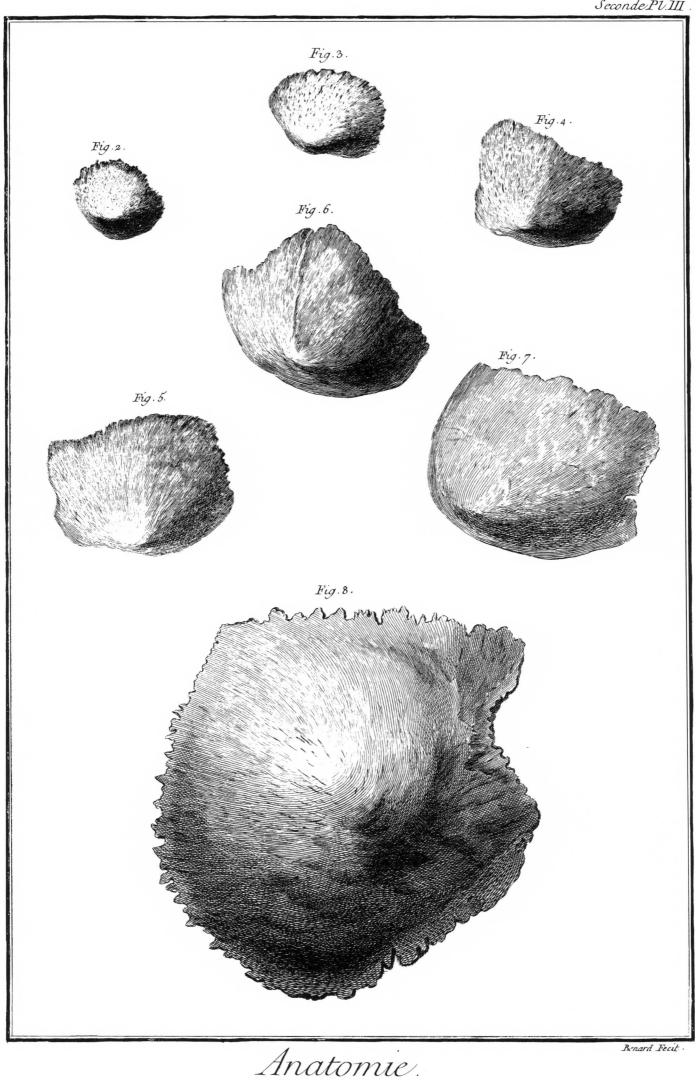

Fig. 3.

Fig. 4.

Fig. 2.

Fig. 6.

Fig. 7.

Fig. 5.

Fig. 8.

Benard Fecit.

Anatomie.

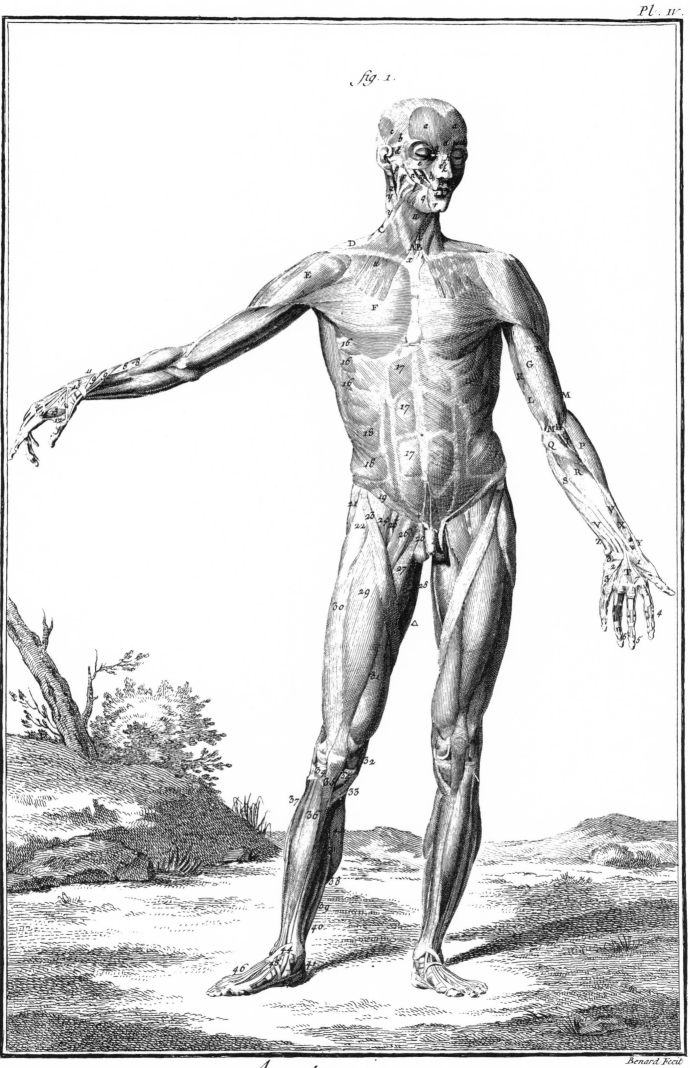

Pl. IV.

fig. 1.

Anatomie.

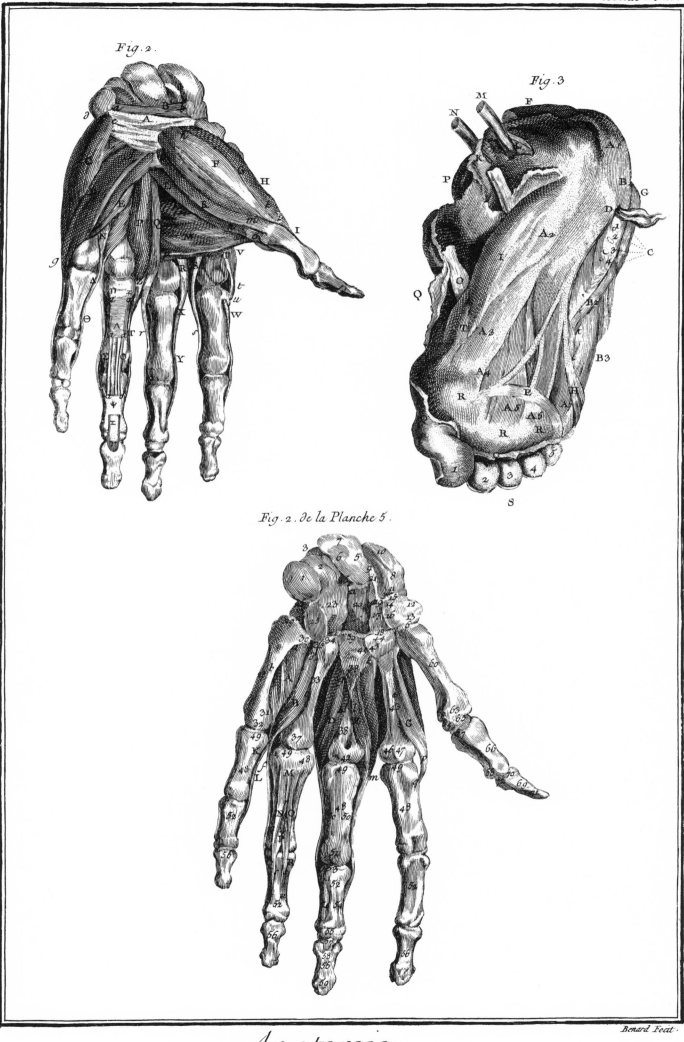

Fig. 2.

Fig. 3

Fig. 2. de la Planche 5.

Benard Fecit.

Anatomie.

Pl. V.

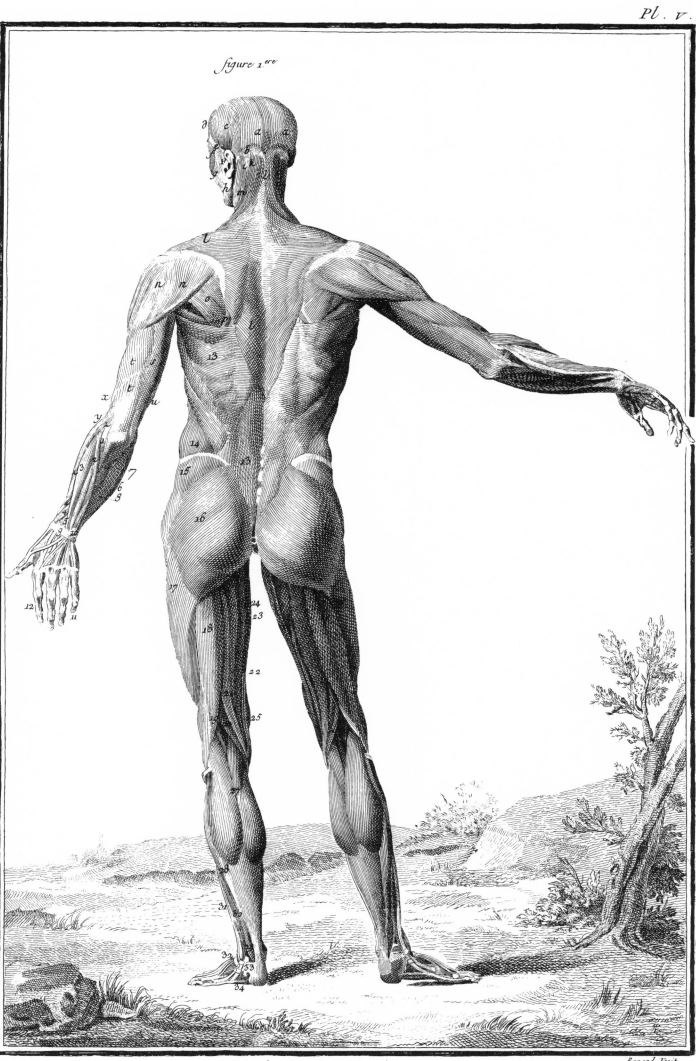

figure 1.^{ere}

Anatomie.

Benard Fecit.

Pl. VI.

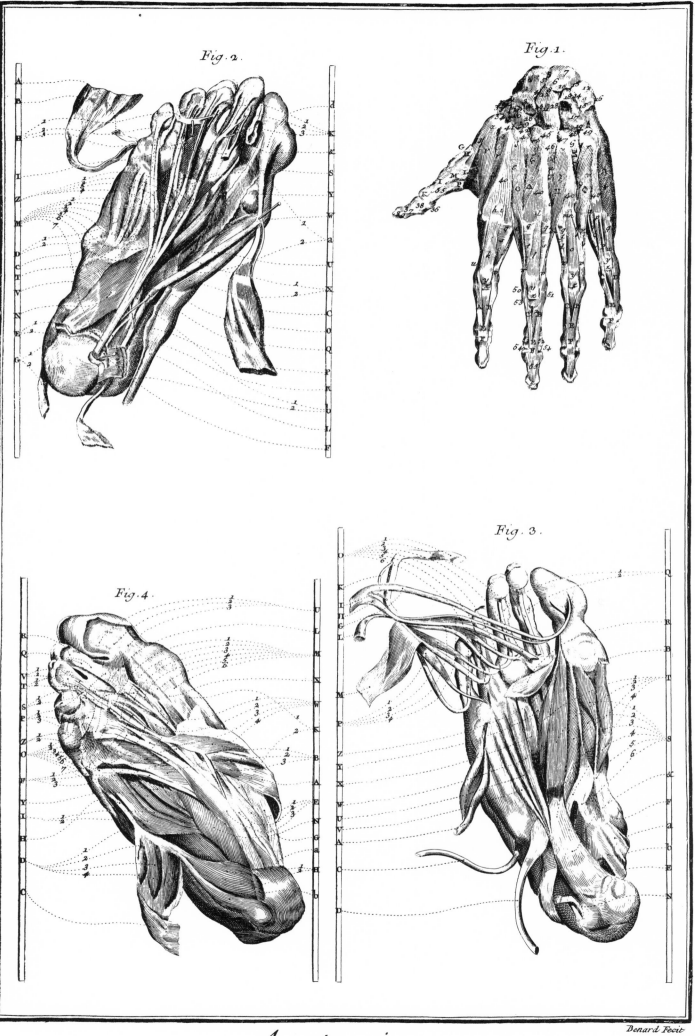

Anatomie.

Benard Fecit

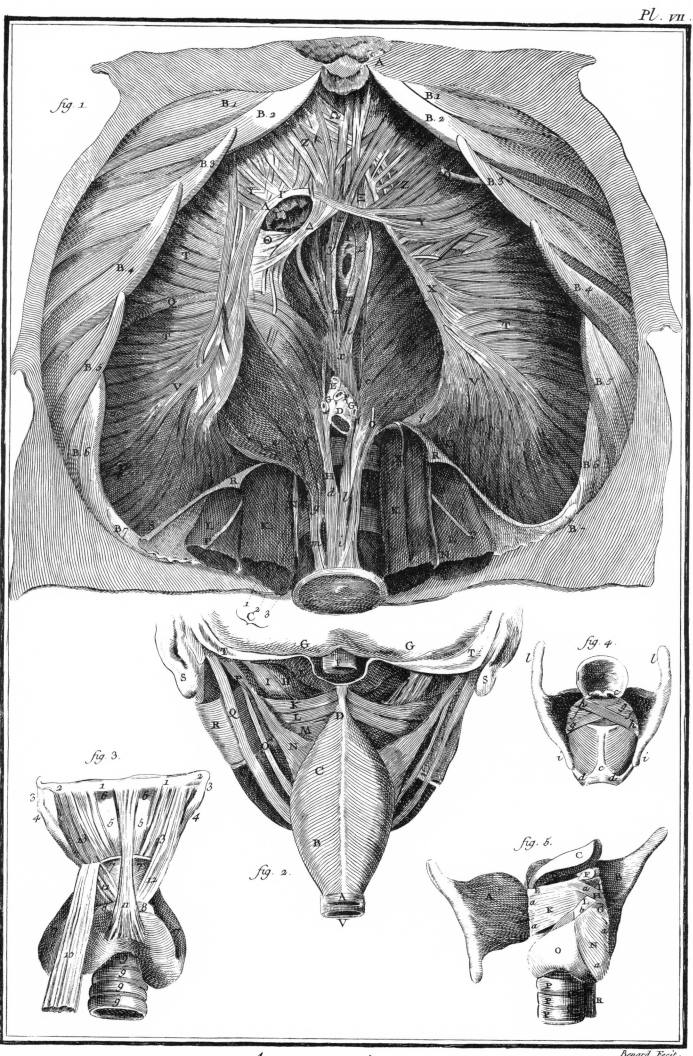

Pl. VII.

fig. 1.

fig. 2.

fig. 3.

fig. 4.

fig. 5.

Benard Fecit.

Anatomie.

Pl. VIII

Figure I.

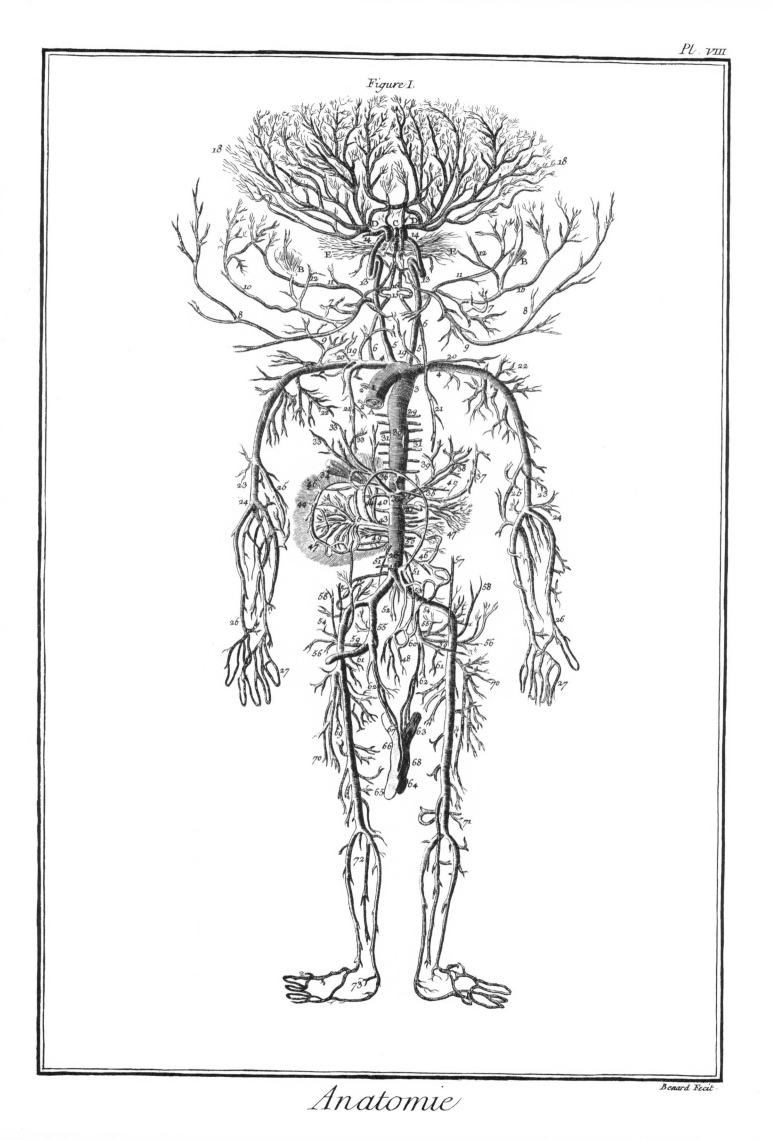

Anatomie

Benard Fecit.

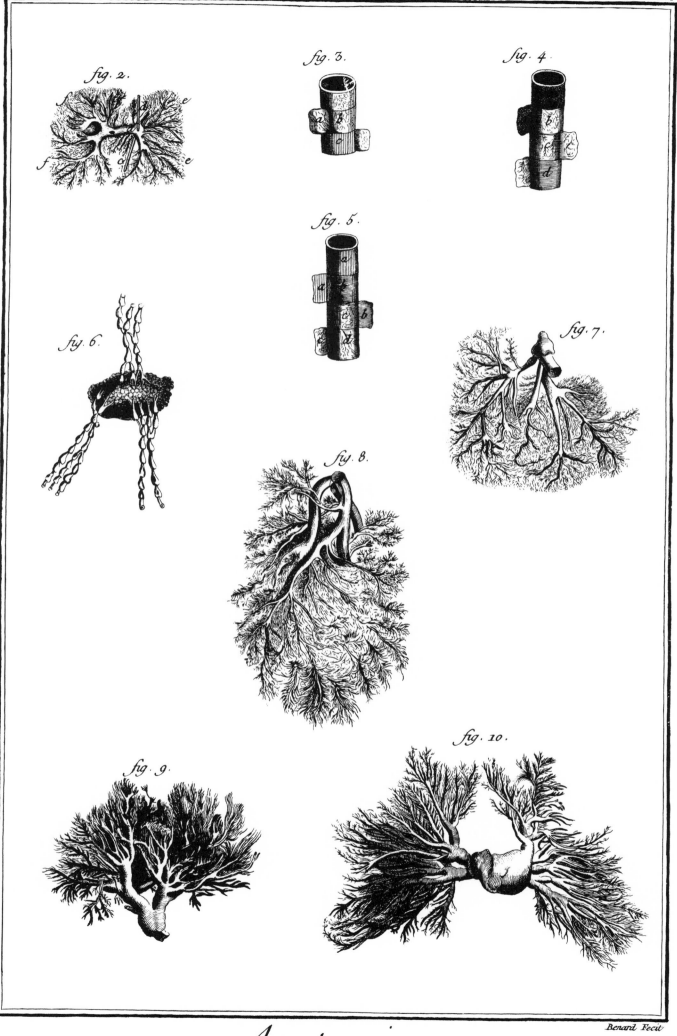

Anatomie

Benard Fecit

Pl. IX.

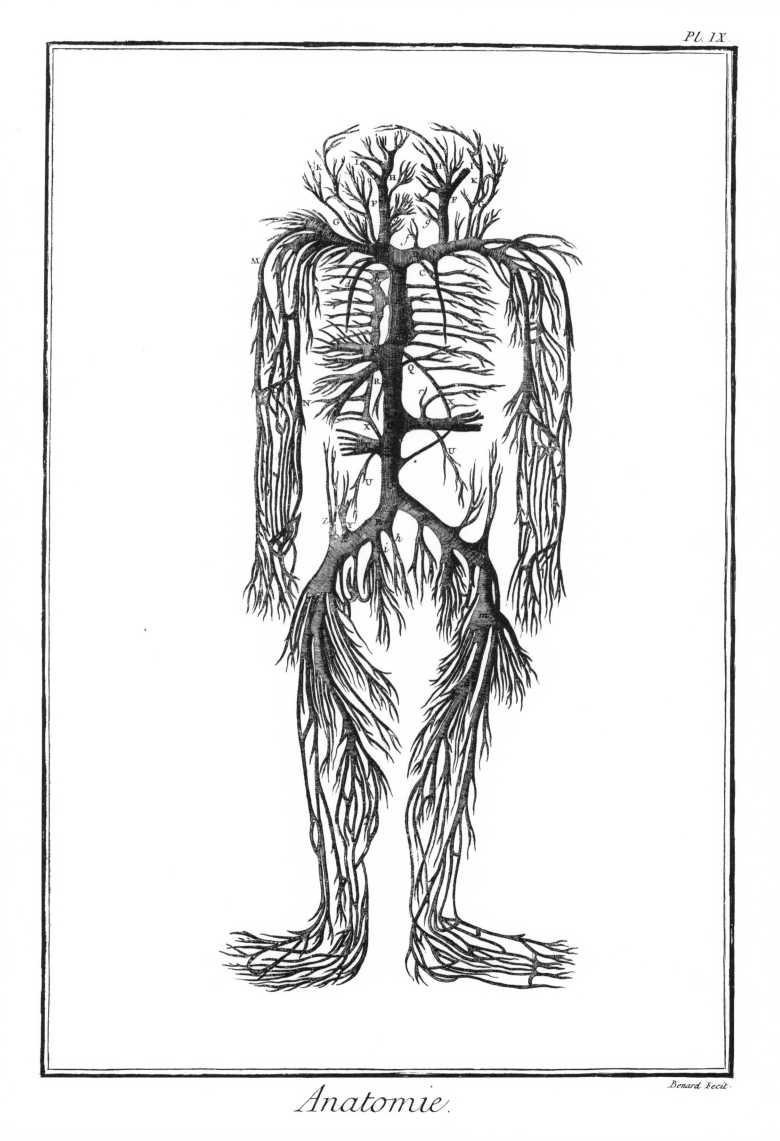

Anatomie.

Benard Fecit.

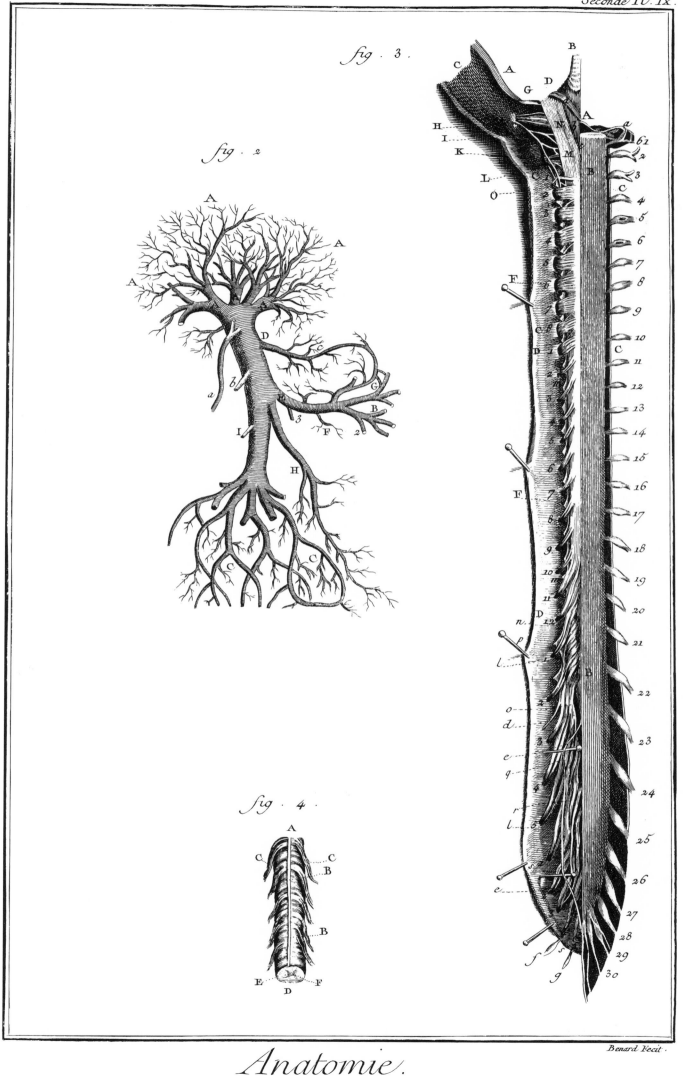

Anatomie.

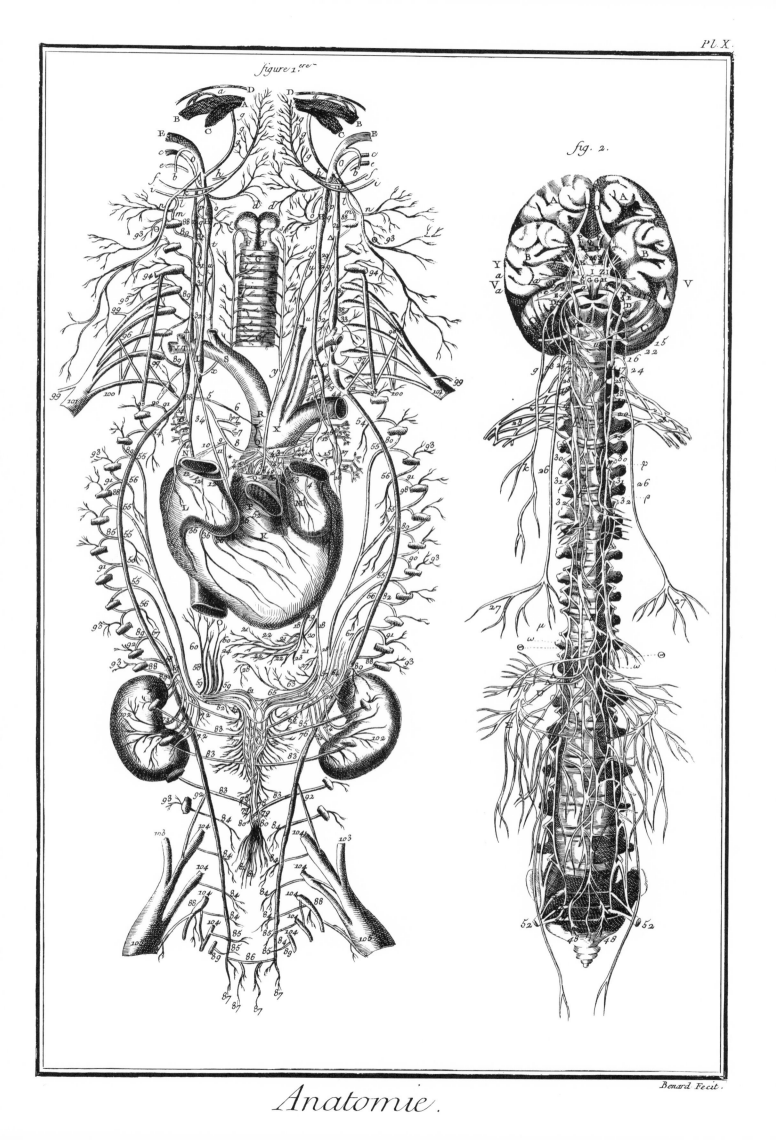

Pl. X.

*figure 1.*ere

fig. 2.

Benard Fecit.

Anatomie.

Pl. XI. XII.

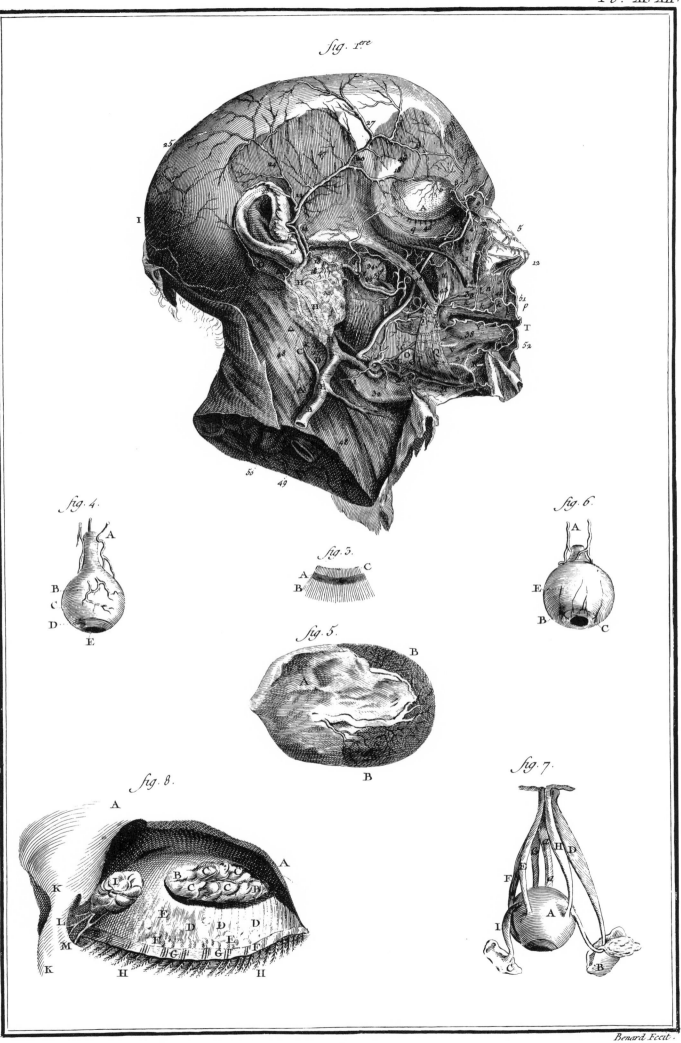

fig. 1.ere

fig. 4.

fig. 3.

fig. 6.

fig. 5.

fig. 8.

fig. 7.

Benard Fecit.

Anatomie.

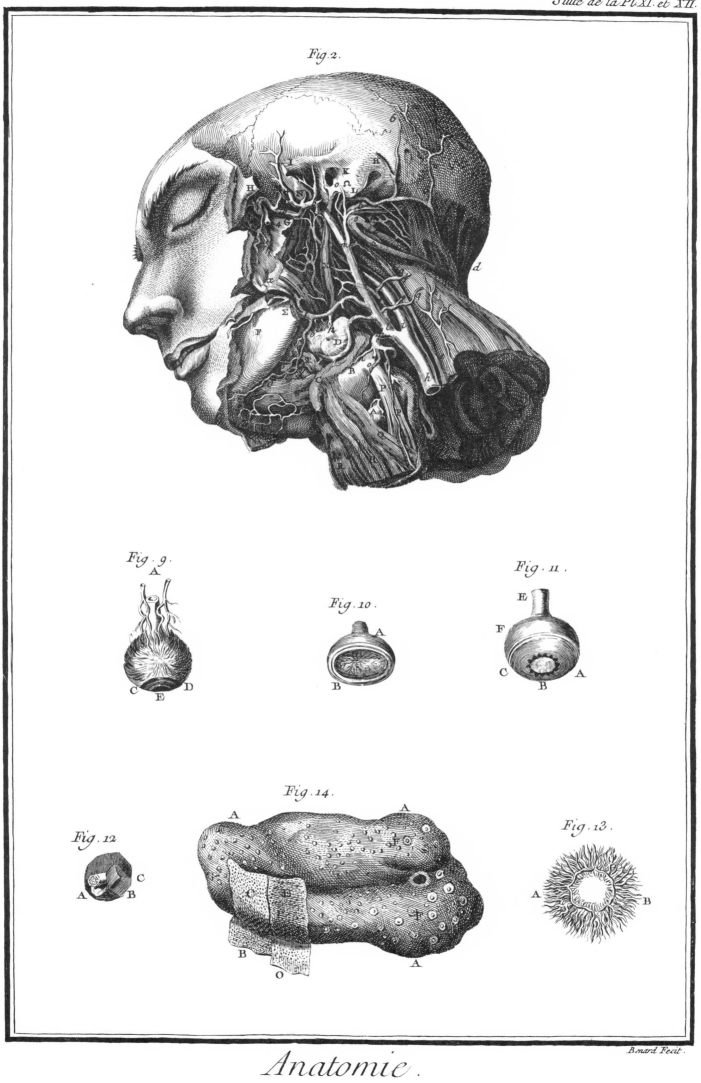

Fig. 2.

Fig. 9.

Fig. 10.

Fig. 11.

Fig. 12

Fig. 14.

Fig. 13.

Benard Fecit.

Anatomie.

Pl. XIII.

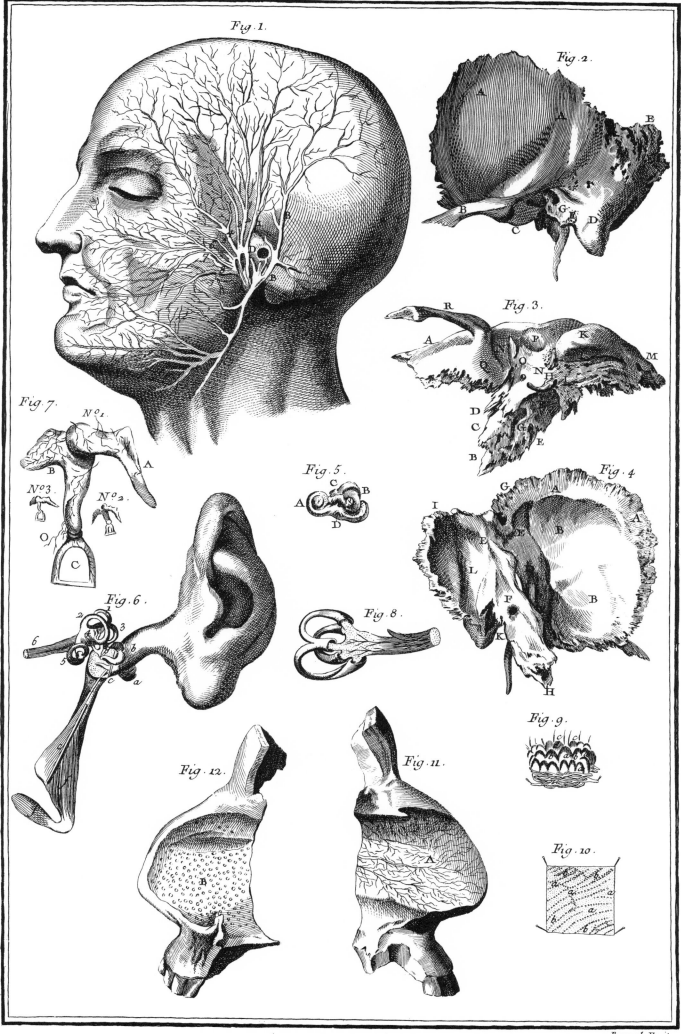

Fig. 1.

Fig. 2.

Fig. 3.

Fig. 4.

Fig. 5.

Fig. 6.

Fig. 7.

Fig. 8.

Fig. 9.

Fig. 10.

Fig. 11.

Fig. 12.

Benard Fecit.

Anatomie.

figure 1.ere

fig. 2.

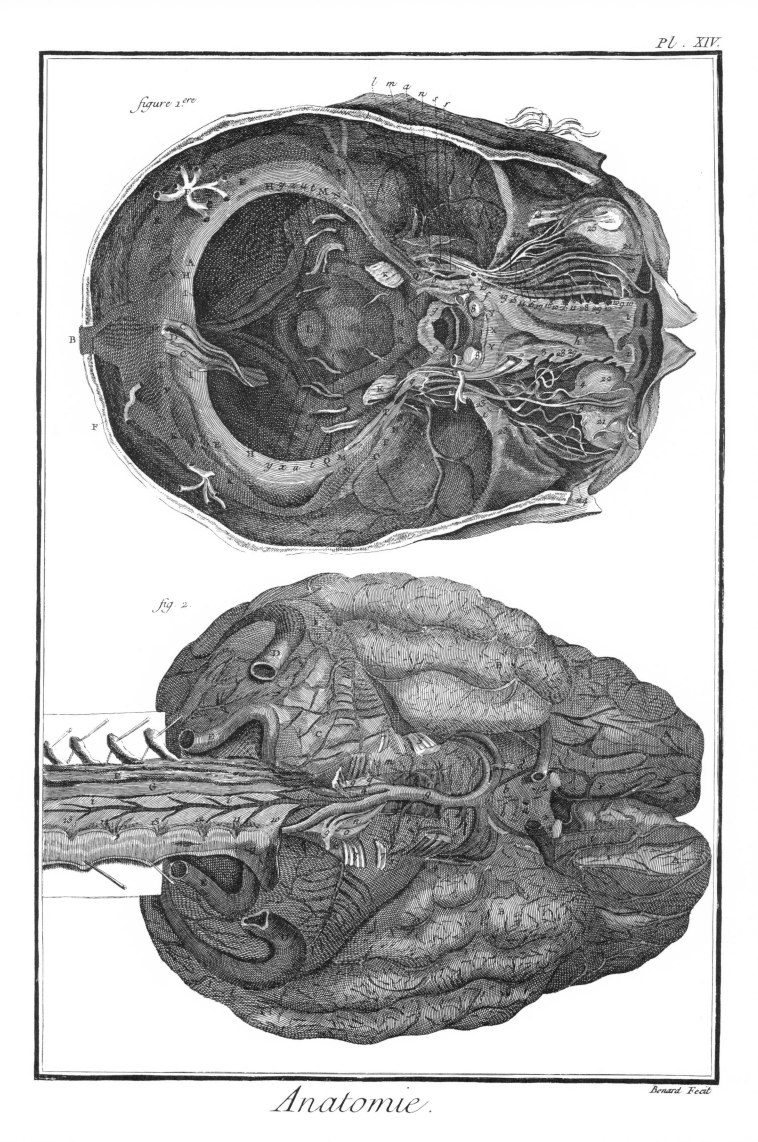

Anatomie.

Benard Fecit

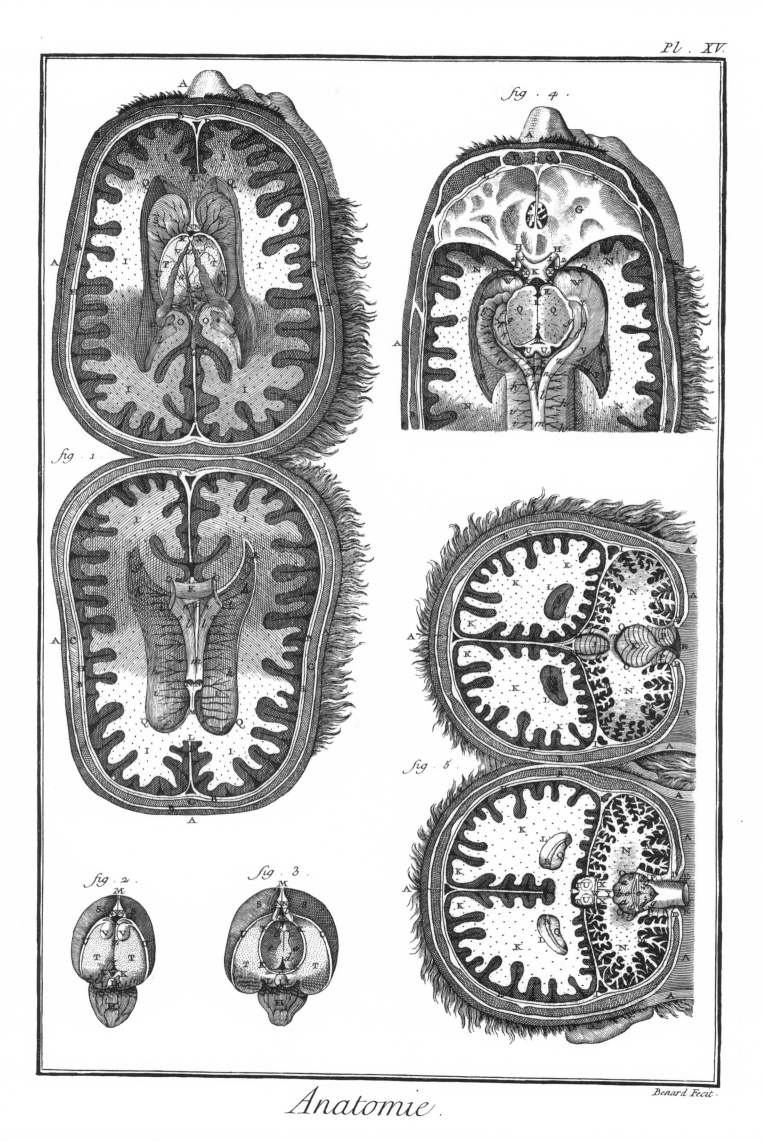

Pl. XV.

fig. 4.

fig. 1.

fig. 5.

fig. 2.

fig. 3.

Benard Fecit.

Anatomie.

Pl. XVI.

Figure 1ere

Benard Fecit.

Anatomie.

Anatomie.

Benard Fecit.

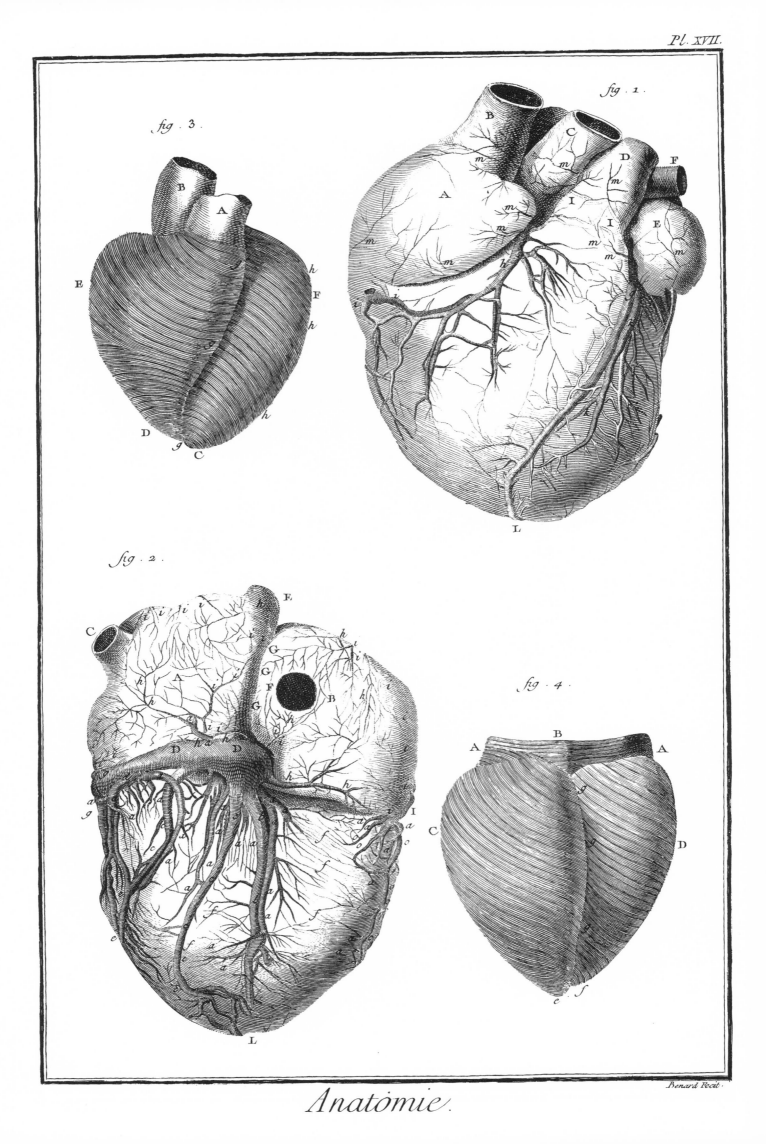

Pl. XVII.

fig. 3.

fig. 1.

fig. 2.

fig. 4.

Benard Fecit.

Anatomie.

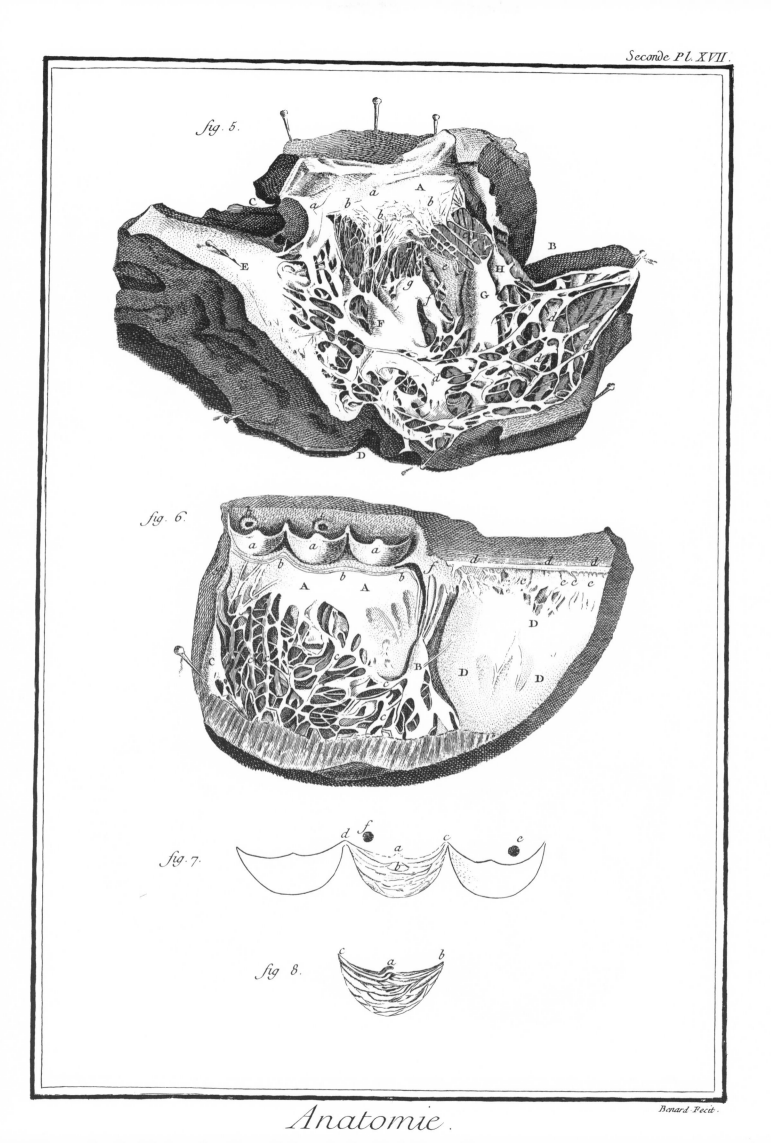

Anatomie.

Benard Fecit.

Pl. XVIII.

figure 1.^{ere}

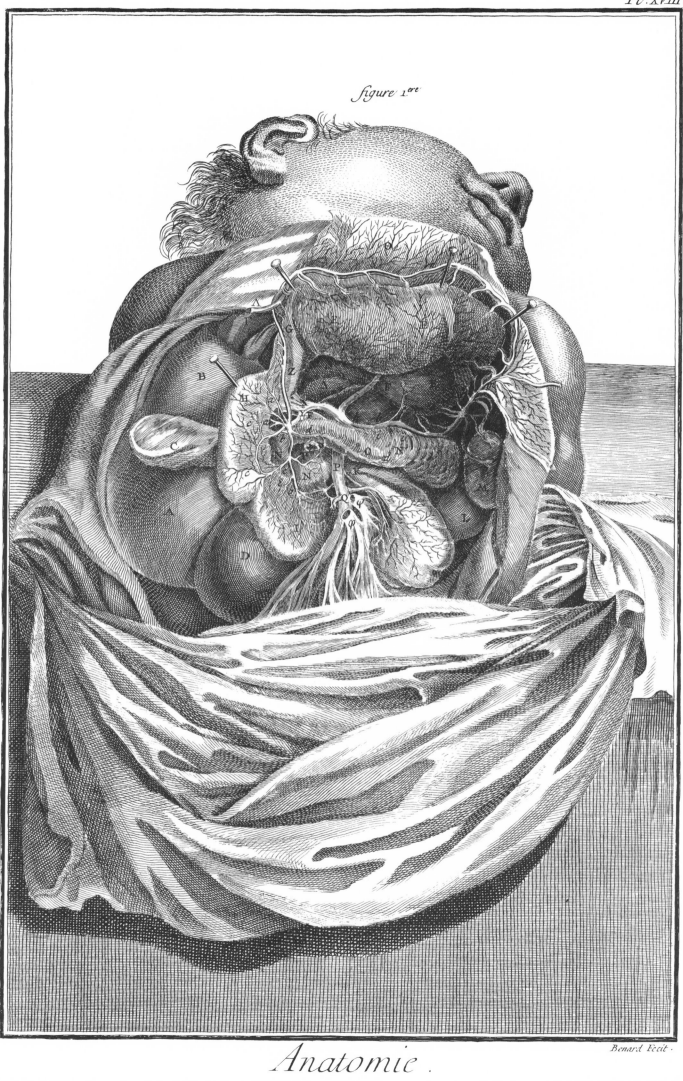

Benard Fecit.

Anatomie.

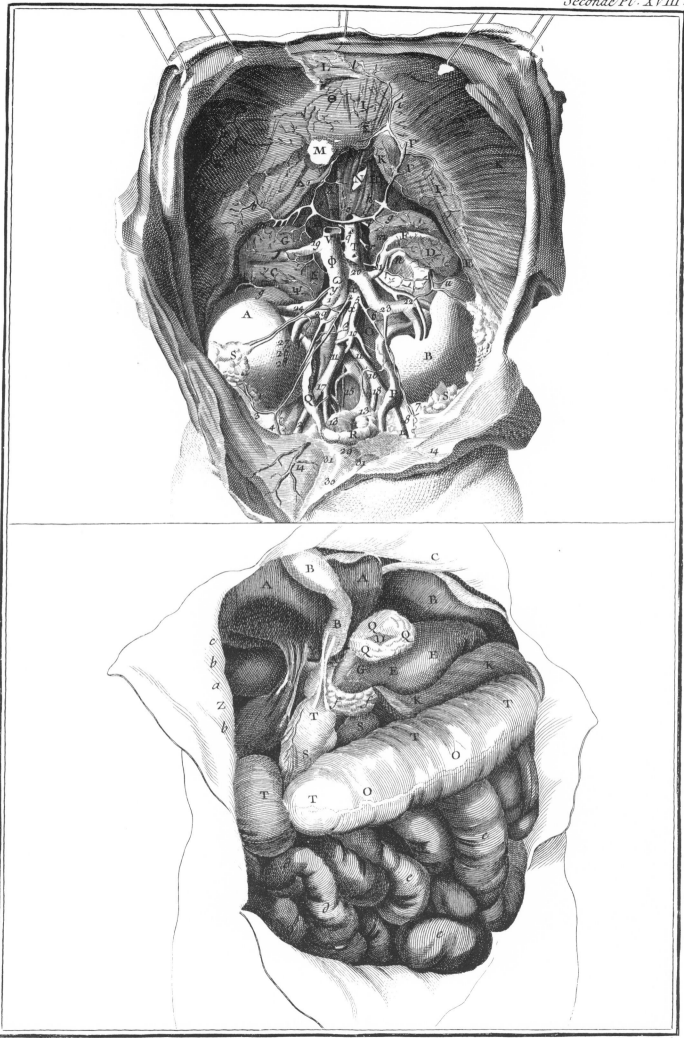

Benard Fecit.

Anatomie.

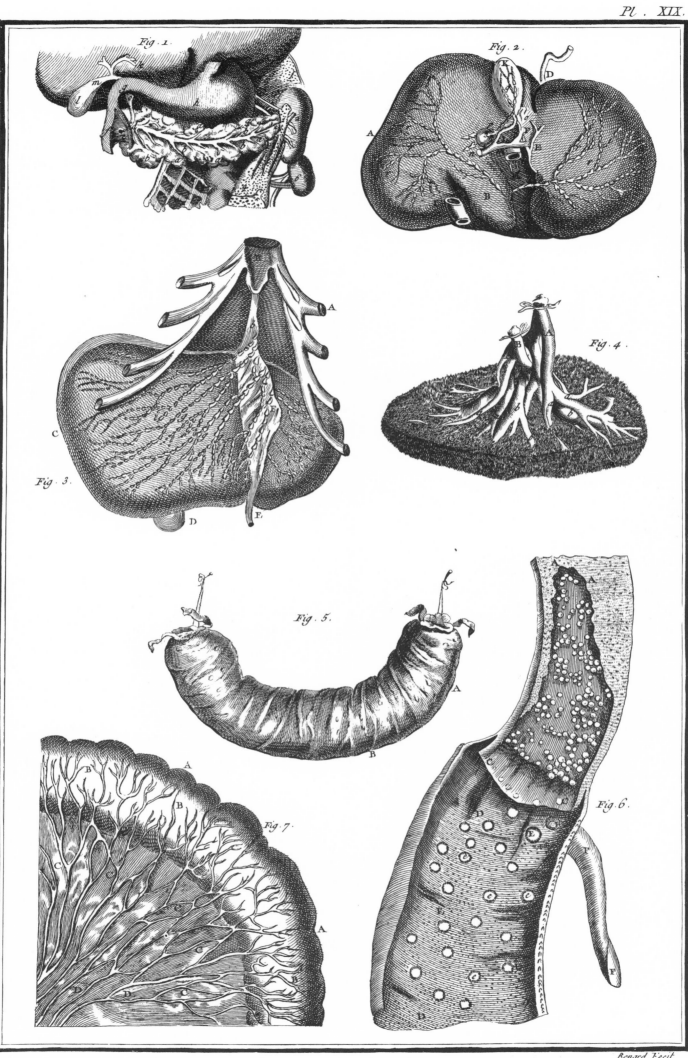

Fig. 1.

Fig. 2.

Fig. 4.

Fig. 3.

Fig. 5.

Fig. 6.

Fig. 7.

Anatomie.

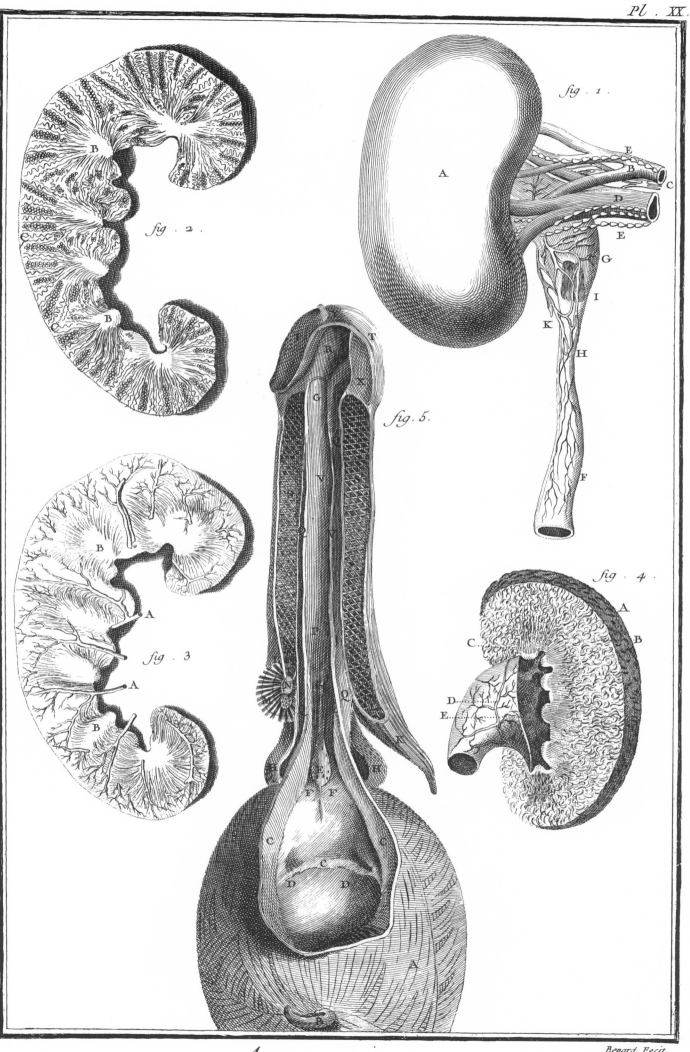

fig . 1.

fig . 2.

fig . 5.

fig . 3.

fig . 4.

Anatomie.

Benard Fecit

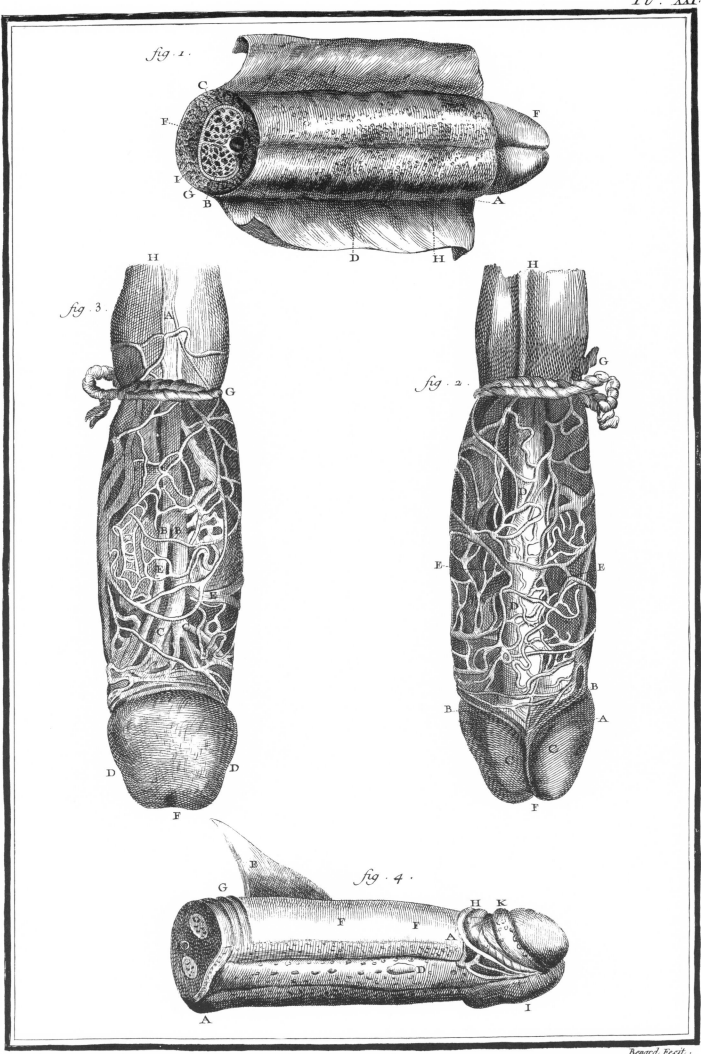

fig . 1 .

fig . 3 .

fig . 2 .

fig . 4 .

Benard Fecit .

Anatomie

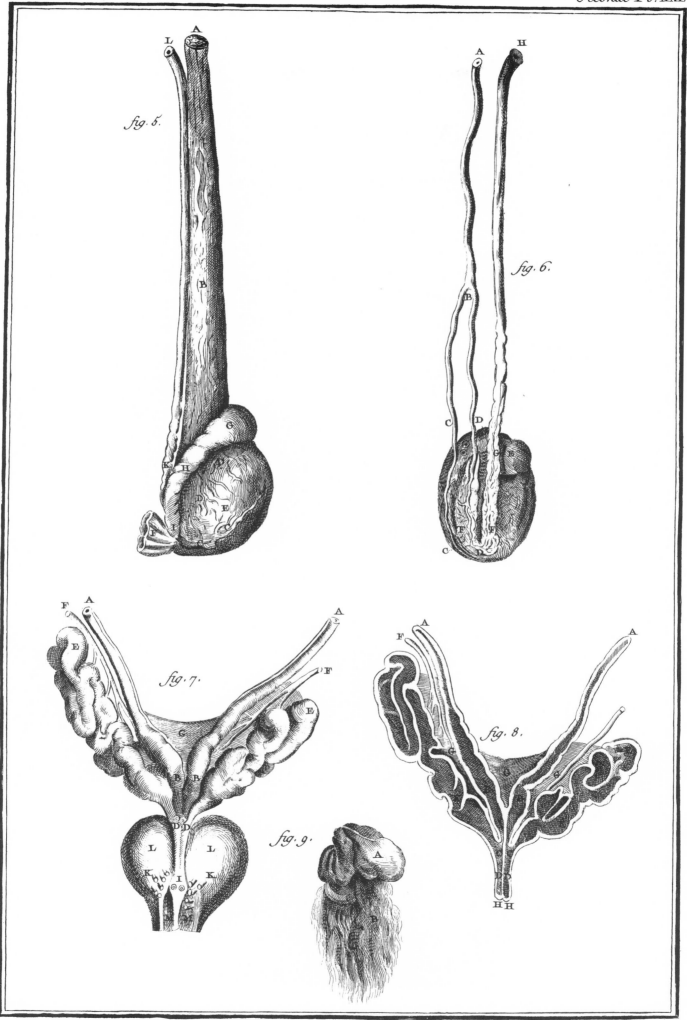

Anatomie.

Benard Fecit.

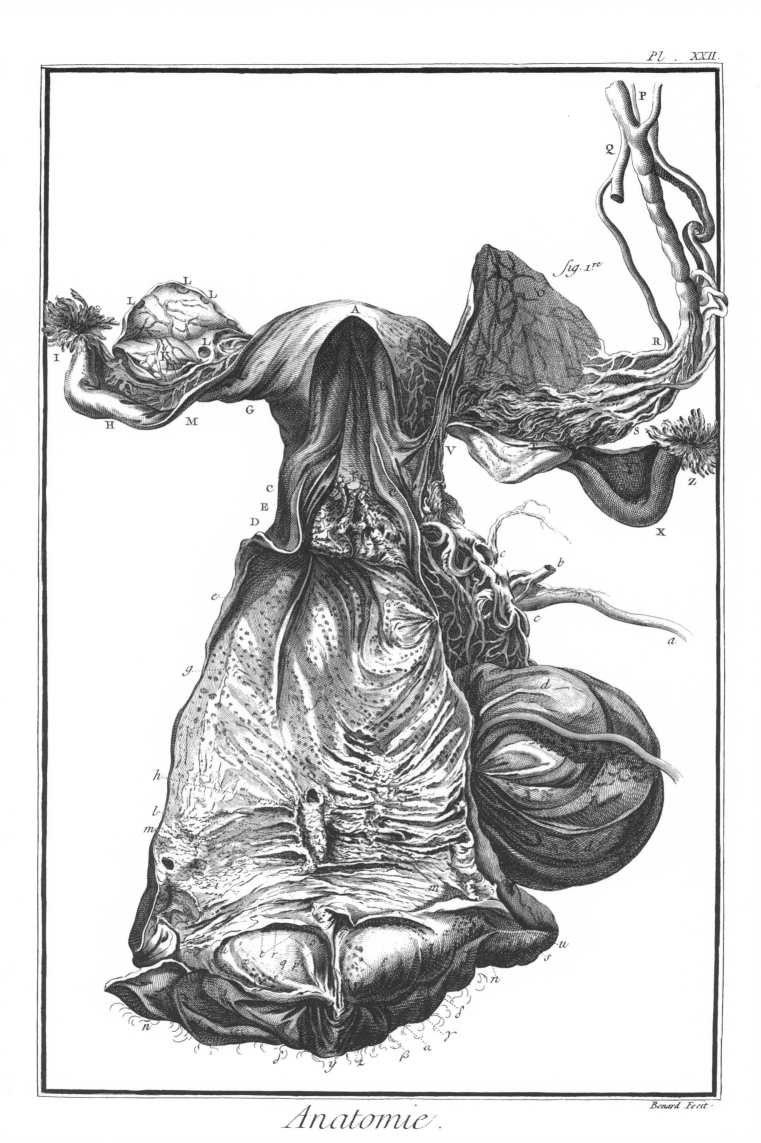

fig. 1.re

Pl. XXII.

Benard Fecit.

Anatomie.

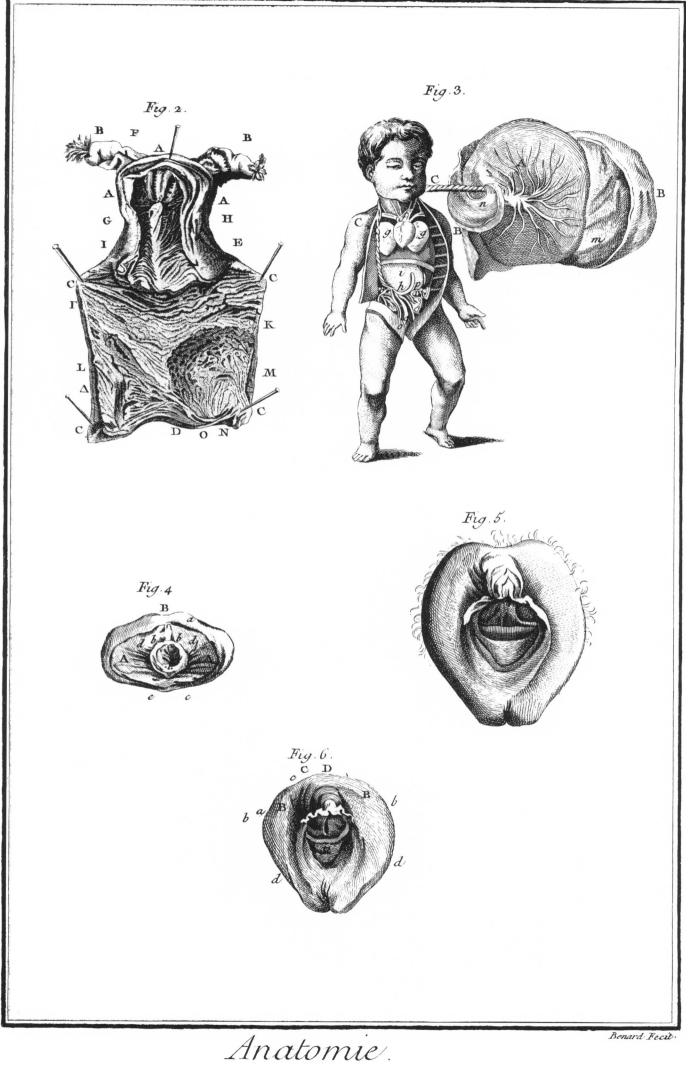

Fig. 2.

Fig. 3.

Fig. 4.

Fig. 5.

Fig. 6.

Benard Fecit.

Anatomie.

Achevé d'imprimer
par MAME Imprimeurs à Tours
Dépôt légal : septembre 2001 (N° 01052208)